KB082963

수채색연필로 시작하는 꽃과 열두 달 이야기

예쁘고
사랑스러운
꽃그림
수채화

우루마 준코 지음

*일상에 살짝 컬러를 더해서 하루하루 행복하게! Raspberry 라즈베리

그림을 그리다 보면 수많은 행운과 만나게 됩니다.

수채색연필과의 만남 저는 열다섯 살 때 집 가까이에 있는 미술연구소에서 그림을 배우면서 일본화를 시작했고, 이후 미술대학에 진학해서 일본화를 전공했어요. 말하자면 사춘기의 대부분을 스케치북이며 화지(和紙)와 함께 보낸 셈이죠. 그런 제가 수채색연필과 만나게 된 건 20년 전쯤 프랑스어학원 수업을 마치고 돌아오는 길에 무심코 들른 파리의 문구점 수채색연필을 만나면서부터였어요. 지금까지 초등학생이나 쓰는 거라고 생각했던 수채색연필을 유럽에서는 일상적으로 '어른들의 그림도구'로 널리 쓰이고 있더군요. 평범한 수채색연필로 그리고, 마지막에 붓으로 물을 더하니까 근사한 수채화로 변신하는데, 무엇보다 손쉽게 본격적인 그림을 그릴 수 있다는 점이 놀라웠어요. 게다가 수채화의 자연스런 발색이 어찌나 아름답던지요! 물을 덧칠할 때의 부드러운 색감은 또 어떻고요. 아직도 제가 가르치는 수강생들은 '단 하나의 마법의 붓'이라고 감탄하고 있어요.

마법 같은 일상 수채색연필을 만나게 된 다음부터 저에게는 '마법 같은 일상'이 시작되었어요. 프랑스어가 서툴렀던 저는 언제 어디서나 수채색연필을 가지고 다니면서 모르는 것이 있으면 자그마한 스케치북에 그려서 질문했어요. 그랬더니 그토록 무뚝뚝하던 프랑스 사람들이 친절하게 응해 주는 거예요. 수채색연필이 없었으면 낯선 프랑스에 쉽게 적응할 수 없었을지도 몰라요.

꽃과 정원 가꾸기의 시작 꽃을 그리게 된 건 귀국 후부터예요. 꽃은 내일이면 당장 시들어 버릴 수 있는, 늘 '지금' 그리지 않으면 안 되는 모티브예요. 그 어려운 것을 수채색연필은 아무런 준비 없이 언제든 필요할 때 '수채화'로 그릴 수 있게 해 주었어요. 이번에는 살짝 더 욕심을 내봤습니다. 평범한 꽃가게에서는 팔지 않는 진기한 야생화나 장미를 그려 보고 싶었거든요. 그래서 직접 키워 볼 요량으로 먼저 베란다에는 야생화 화분을, 손바닥만한 정원에는 크리스마스로즈를, 그리고 급기야 10년 전쯤부터는 오랫동안 방치해 두었던 500평 정도의 땅에 정원을 만들게 되었어요. 정원을 가꾸기 시작하면서부터는 여러 가지로 꽃에 대한 조사도 겸하게 되었고요. 원산지, 키우는 법, 이름의 유래, 꽃말 등등. 결국에는 화훼자격증까지 도전한걸요. 이렇게 저만의 세계를 조금씩 넓히는 동안 정말이지 행복한 시간을 보낼 수 있었어요.

일상의 작은 행복 작은 꽃들을 바라보다 보면 신기한 일 투성이예요. 야리야리한 꽃잎이며 잎사귀, 향기마저 온통 신비로워요. 이 모든 것들이 우리에게는 너무도 소중한 자연이 주는 선물이 아닐런지요! 그리고 정원 일을 하다 보니 지금까지는 몰랐던 뜻밖의 만남도 있었어요. 봄에 땅을 파기 시작하면 무언가가 힐끗 쩨려 봅니다. 겨울 잠을 자던 개구리예요. 어머, 미안해라! 저는 그만 당황해서 얼른 흙을 덮어 주고, 이 개구리를 '제레미 피셔(피터 래빗 이야기에 나오는 개구리)'라고 부르기로 했어요. 때로는 도마뱀붙이나 도마뱀을 본 적도 있어요. 해마다 봄이 되면 만나는 한 쌍의 도마뱀붙이에게는 루네와 리자라고 이름을 붙여 주었어요. 그들을 위해서 저는 되도록 약을 쓰지 않고 정원을 가꿔 볼 생각이랍니다. 지금부터 저와 함께 수채색연필 하나 손에 쥐고 일상의 작은 행복을 찾아보실래요?

Contents

그림도구 준비하기

이것저것 복잡한 도구가 없어도, 공간이 그리 넓지 않아도 담백한 색채의 멋진 수채화를 그릴 수 있다는 점이 수채색연필의 매력 포인트예요. 수채색연필은 일반 색연필이나 유성색연필과는 달라요. 유럽에서는 '어른들의 그림도구'로 널리 사랑 받는다고 하니 이번 기회에 꼭 한번 만나 보세요.

● 붓 ●

그림의 끝마무리가 늘 아쉽게 느껴졌던 분들은 먼저 붓부터 골라 보세요! 동양화용 채색붓 (중간 붓 · 가는 붓)을 추천합니다. 가격은 다양하지만, 보통 만 원 안팎을 주고 사면 오래 쓰실 수 있어요. 면상붓은 6천 원 정도가 적당합니다. 너무 싼 붓은 붓모가 금방 빠질 수 있으니 깐깐하게 고르세요!

면상붓 *
채색붓(가는 붓)
채색붓(중간 붓)

● 물통 ●

제가 아끼던 컵인데 이가 빠져 붓을 씻는 물통으로 쓰고 있어요.

● 제소 ●

테라코타 화분과 같이 단단한 질감을 표현 할 때 기초제로 쓰거나, 유리를 그릴 때 살 짝 광택을 주는 데에 필요해요.

● 커터 칼 ●

연필을 깎을 때 사용해요.

● 휴지 ●

배경 색을 문지를 때 사용해요.

● 수채색연필 ●

처음에는 24색 세트로 구매하고, 나중에 좋아하는 색을 개별적으로 채워 보세요. 브랜드에 따라서 색 구성이나 심의 강도가 조금씩 다른데, 이렇게 비교해 보며 그리는 재미도 쏠쏠하답니다.

● 연필 ●

연필은 B, HB, 2H, 2B 각각 한 자루씩 준비해 주세요.

● 떡지우개 ●

종이 보풀을 방지하기 위해서 일반 지우 개가 아닌 떡 지우개를 사용해요. 엄지손 가락 크기로 떼어 조금씩 사용하는 게 좋 아요. 화방에서 구입하실 수 있어요.

● 스케치북 ●

초보자는 경우 F4 사이즈(세로 242mm x 가로 334mm)로 도전해 보세요. 그림의 종류나 종이 질 에 따라 다르겠지만, 무엇보다 부드러운 느낌으로 완성하고 싶다면 중목의 고급 수채화지나 두께감 있는 종이를 추천해요.

엽서 크기의 스케치 북도 준비해 두었다가 간 단한 그림을 그리거나 산책하 며 풍경 스케치할 때 사용해 보세요.

Color chart
색 고르기

색연필 브랜드가 다양하지만, 저는 주로 스테들러, 파버카스텔, 반 고흐 등의 제품을 섞어 사용하고 있어요. 이 책에서는 색을 설명할 때 일반적인 명칭으로 소개하고 있으니 브랜드 색을 고려하는 분들은 다음의 표를 참고해 주세요. ※ 흰색과 검정색은 사용하지 않아요.

Ⓢ 스테들러 Ⓕ 파버카스 Ⓥ 반 고흐(타렌스 사)

물 X	물 ○	색 이름	색 번호	물 X	물 ○	색 이름	색 번호
		노란색	Ⓢ 1 Ⓥ 254 Ⓕ 102			오렌지색	Ⓢ 42 Ⓥ 285 Ⓕ 111
		진한 노란색	Ⓢ 110 Ⓥ 284 Ⓕ 108			진한 오렌지색	Ⓢ 2 Ⓥ 334 Ⓕ 117
		연분홍색	Ⓢ 21 Ⓥ 556 Ⓕ 119			진분홍색	Ⓢ 20 Ⓥ 567 Ⓕ 124
		빨간색	Ⓢ 23 Ⓥ 371 Ⓕ 129			자홍색	Ⓢ 61 Ⓥ 577 Ⓕ 134
		갈색	Ⓢ 73 Ⓥ 339 Ⓕ 285			보라색	Ⓢ 6 Ⓥ 507 Ⓕ 141
		녹색	Ⓢ 57 Ⓥ 619 Ⓕ 174			연보라색	Ⓢ 602 Ⓥ 527 Ⓕ 138
		연두색	Ⓢ 56 Ⓥ 620 Ⓕ 170			물색	Ⓢ 302 Ⓥ 551 Ⓕ 156
		진녹색	Ⓢ 5 Ⓥ 616 Ⓕ 167			파란색	Ⓢ 330 Ⓥ 504 Ⓕ 143
		초록색	Ⓢ 50 Ⓥ 614 Ⓕ 112			군청색	Ⓢ 36 Ⓥ 640 Ⓕ 247
		황록색	Ⓢ 53 Ⓥ 633 Ⓕ 171			회색	Ⓢ 80 Ⓥ 727 Ⓕ 231
		진갈색	Ⓢ 77 Ⓥ 403 Ⓕ 177			진회색	Ⓢ 85 Ⓥ 729 Ⓕ 178

○△□ 로 바꾸면 뭐든지 그릴 수 있어요!

데생의 기초는 ○△□예요. 모티브를 보고 어떤 모양에 맞는지 바로 파악할 수 있다면 형태를 잡기가 훨씬 수월하겠죠. 사물을 단순한 형태로 바꾸는 연습을 하다 보면 바로 이 세 가지 기본형으로 구성되어 있음을 알 수 있어요. 초보의 데생 실력을 단숨에 향상시켜 줄 ○△□ 법칙을 소개할게요.

화분 밑바닥, 꽃 등의 모양에서 '원'을 찾아 보세요!

전체적인 모습에서 '삼각형'에 해당하는 모양을 찾아 보세요!

사물의 형태를 단순화해 보면 '사각형'의 조합으로 이루어진 것들이 꽤 많아요!

How to 색칠하기

수채색연필의 기본에 대해 소개할게요. 본문에 반복해서 나오는 부분이니 꼭 기억해 두세요.

• 수채색연필 잡는 법 •

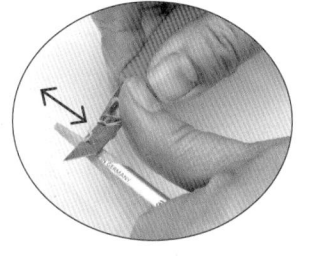

	기본	세워서 잡는 법	눕혀서 잡는 법
위에서 보면		※ 가는 잎이나 줄기를 그릴 때	※ 배경을 그릴 때
옆에서 보면			

• 연필 깎기 •

심을 길게 하려면 연필깎이보다는 손으로 직접 깎는 게 좋아요. 배경을 칠하거나 색연필을 눕혀서 그릴 때 심이 뭉툭하면 칠하기 어려워요.

• 떡지우개 •

연필로 밑그림을 그린 후 색연필로 칠하기 전 그대로 칠하면 연필 자국이 남아 지저분하겠죠. 밑그림 선은 반드시 떡지우개로 톡톡 두드려 데생 선만 남기고 지워 주세요.

본문 중의 떡지우개 표시 떡지우개 라는 표시가 있으니 확인해 보세요!

• 색칠하기의 기본 방법 •

안 / 밖 / 안 / 밖 / 안 / 밖 / 칠하는 방향

윤곽과 진한 부분은 보라색

중심은 초록색

꽃의 중심을 향해 모아준다는 느낌으로 표현

꽃은 칠하는 방향이 무척 중요해요. '꽃의 중심'을 주의 깊게 보세요. 거기서부터 꽃잎이 나온 느낌을 표현하려면 중심을 향해 색연필을 움직이듯 칠하면 돼요. 안으로 안으로, 색을 모아준다는 느낌으로 그려 보세요.

꽃의 색이 미묘한 부분은 덧칠해서 표현

전체에 연분홍색
+덧칠하기

진한 부분에 자홍색

꽃의 중심에 노란색

전체에 연하게 연보라색
+덧칠하기

전체에 연하게 진갈색

기본은 연한 색에서 진한 색 순서로 칠하세요! 진한 색으로 칠할 때에는 전체를 덧칠하지 말고 초벌 칠한 연한 색을 실짝 남기면서 칠해 주세요.

진갈색을 칠해 보라색에 깊이감을 더해 주세요. 이와 같이 숨은 색을 찾아보는 것도 아주 중요하답니다!

9

물 묻혀서 수채화처럼 완성하기

부드러운 꽃잎이나 잎을 그린다든지, 진한 부분(음영을 주는 부분)을 표현한다든지, 수채화 같은 느낌으로 완성하고 싶을 때 물을 써요. 특히 음영을 줄 부분에서 어두운 음영색을 덧칠하지 않고 물을 묻히는 것만으로 '밝기를 유지한 채 농담을 표현할 수 있다'라는 게 가장 큰 매력이죠.

• 붓에 물을 묻히고 짜내기 •

물이 너무 많을 때는…

붓에 물을 충분히 묻히세요.

컵 입구에 대고 2~3회 정도 물을 짜 내세요.

낡은 수건이나 행주, 휴지에 물기를 닦아 주세요.

• 넓은 면적 칠하기 (채색붓) •

밝음

잎끝에서 시작해서

어두움

잎의 아래쪽으로 나오세요.

위 / 아래

붓의 형태를 이용해 잎을 둘(위·아래)로 나눠 칠하세요.

색연필로 칠한 후, 물을 묻힌 채색붓으로 색을 펴 바르세요. 붓이 지나간 자리에 물이 고여 색이 진해지는 걸로 음영을 표현할 수 있어요. 물을 묻힌 붓은 항상 밝은 쪽에서 어두운 쪽으로 움직여 주세요.

• 세밀한 부분 칠하기 (면상붓) •

색연필로 그렸다면 물을 묻힌 면상붓으로 색을 이어 주세요. 세밀한 부분은 색이 번질 수 있으니, 붓의 물기를 꼭 짜 내고 칠해 주세요.

• 티슈와 면봉으로 문지르기 •

젖은 정도를 확인하세요. 물기는 물티슈보다 약간 적게.

휴지에 물을 적셔서

손가락 끝으로 색을 문질러 주세요.

세밀한 부분은 면봉으로!

수채색연필 &
수채색연필 +
물 느낌 비교

수채색연필만으로 칠했을 때와 그 위에 붓으로 물을 더했을 때
의 분위기는 완성된 그림을 보면 확연하게 달라요. 지금부터 그
차이와 함께 어느 정도 칠하면 물을 묻혀도 좋은지 알아볼게요.

색연필만으로 / 물을 더하면…

캄파눌라

라틴어로 '작은 종'이라는 뜻의 캄파눌라는 종류가 다양한데, 어
느 것이든 종 모양으로 생겼어요. 꽃잎 끝 부분이 진한 것에 주의
해서 칠하세요.

색연필만으로 / 물을 더하면…

아이리스

꽃 모양을 표현하기 어려울지 모르지만, 오묘한 색의 배합만
큼은 도전 의식을 불러일으키네요. 아이리스는 그리스어로
'신들의 메시지'라는 뜻입니다.

색연필만으로 / 물을 칠하면…

크로커스

그리스의 매력적인 청년 크로커스와
헤르메스(불어로는 에르메스)라는 연
인이 있었는데, 어느 날 둘이 설산에
놀러갔다가 강풍이 크로커스를 휩쓸
고 가 행방불명이 되고 말았대요. 이
듬해 그 산에 핀 아름다운 꽃을 '크
로커스'라고 이름 붙였고, 때문에 꽃
말은 '당신을 기다리고 있습니다'라
고 하네요.

색연필 단계에서 너무 많이 칠
하게 되면 물을 묻혔을 때 색이
뭉개져요.

색연필만으로 / 물을 칠하면…

나팔꽃

'가을에 피는 7가지 들꽃' 중에
나팔꽃도 들어 있는데요. 사실 그
게 도라지꽃이라는 설이 있어요.
오랜 옛날 일본에서는 도라지꽃
을 나팔꽃이라고 불렀던 모양이
에요. 듣고 보니 정말 닮은 것 같
기도 해요.

January · janvier

꽃양배추

1 A Happy New Year!	2	3	4	5	6 소한	7
	프랑스에서는 갈레트라는 구운 과자를 먹어요.				봄에 먹는 일곱 가지 나물 미나리, 냉이, 광대나물, 쑥, 순무, 별꽃, 무	

8	9	10	11 카가미비라키	12	13	14
	달콤한 마멀레이드를 만들어 볼까요. 귤껍질을 깨끗이 씻어 벗긴 후 잘게 잘라 설탕과 술을 넣고 졸이면 완성! 때론 샴페인이나 럼주 대신 색다른 풍미를 느낄 수 있어 좋아요!					시클라멘은 꽃따기를 해 주면 5월까지도 꽃을 볼 수 있어요! 획 돌리듯 따 주세요.

15	16	17 주먹밥의 날	18 바이올렛과 팬지	19	20 대한	21
	튤립 화분의 흙이 부족하면 이 시기에 보충하세요.	일본은 주먹밥 먹는 날도 있어요.	바이올렛과 팬지는 부지런히 꽃따기를 해 주면 꽃이 훨씬 많이 펴요.			

22	23 아몬드 꽃	24	25	26	27	28
	이즈음 프랑스에서는 벚꽃을 닮은 핑크빛 아몬드 꽃이 핀답니다.			장미, 클레마티스, 낙엽수의 가지치기와 소독은 이맘때까지 끝내 주세요.		

29	30	31
스노드롭은 눈물꽃이라 불리는 순백의 꽃이에요. 잎이 마르면 반나절쯤 그늘에 두세요.		

galette des rois
갈레트 데 루아 이야기

프랑스에서는 새해 첫날 '갈레트 데 루아'라는 구운 과자를 먹어요. 아몬드 가루를 넣은 파이로, 안에 페브라는 작은 도자기 인형이 들어 있어요. 원래 페브는 누에콩이라는 뜻으로, 옛날에는 파이 속에 도자기 인형 대신 누에콩을 넣었대요. 누에콩이 하나의 껍질 안에 여러 개의 콩이 들어 있기 때문에 기독교에서는 자손 번영과 풍요를 의미한대요. 하지만 지금은 어느 집이든 작은 도자기 인형을 넣어 구워요. 이맘때면 프랑스의 제과점에서는 엄지손가락보다 작은 페브용 인형을 다양하게 팔고 있는데, 장식용으로도 안성맞춤이에요.

페브에는 왕관이 있어요.

fève

Garden ideas in January

추위가 잠시 주춤한 1월의 정원. 따뜻한 겨울 햇살을 받으며 정원 테이블에서 홍차 한 잔을 마시면 정말 천국이 따로 없어요. 올해는 어떤 정원을 가꿔 볼까… 이런 생각으로 새해를 맞이하면 정말 상상만으로도 행복하겠죠?

무엇을 심으면 좋을지 고민된다면 '테마 컬러'를 정해 보세요. 예를 들어 팬지를 사더라도 테마 컬러에 맞춰 구입하면 정원에 통일감을 줄 수 있어요. 저는 대개 봄은 분홍색, 여름은 노란색, 가을은 오렌지색, 겨울은 흰색으로 꾸며요.

식물을 잘 키우는 4가지 요소는 바람 (통풍이 좋아야 함), 흙 (자주 갈아주기. 귀찮으면 *연작하지 말고, 배양토를 섞을 것), 물 (뿌리가 썩지 않도록 물을 적당히 주기), 비료 (꽃이 필 때는 피하고, 꽃이 모두 핀 후에 땅을 비옥하게 하는 비료 주기. 물론 '예쁜 꽃을 피워 줘서 고마워!'라고 말해 주는 것이 최고의 비료)라고 하죠.

*연작 : 같은 종류의 식물을 계속해서 같은 땅에서 키우는 것

소독 이야기

장미 등을 소독할 때는 이소진 가글액 등을 물에 희석해서 쓰면 살균효과가 아주 뛰어나 나요. 진딧물 등에는 우유를 뿌려 주세요. 또, 해충 예방에는 님(neem)을 추천해요. 인도의 약제용 나무 님에서 추출한 액으로 200종의 해충에 효과가 있는 것으로 알려져 있는 데디 천연성분이라서 마스크를 하지 않고도 살포할 수 있어요.

낙엽으로 부엽토 만들기

간단한 부엽토 만들기에 한번 도전해 보실래요? 공원에 나가 낙엽을 모아요. 검은 비닐봉지에 낙엽을 넣고 쌀겨와 물을 뿌려 햇볕이 잘 드는 곳에 두면 끝. DIY용품점에서 파는 토양효소활성제를 넣으면, 좀 더 효과가 좋은 부엽토를 만들 수 있겠죠? 다음해 가을, 봉지를 열면 부엽토의 좋은(!) 향기가 솔솔~!

1
낙엽을 모아요.

2
검은 비닐봉지에 낙엽을 넣어요.

DIY용품점에서 판매하는
토양효소활성제

쌀겨와 물을 약간 뿌려
주세요.

3
겨울부터 여름에 걸쳐
햇볕이 잘 드는 곳에
두면 가을에 완성!

Flower of January : Sweet Pea

Step 1. 콩꼬투리처럼 꽃이 가지 하나에 죽 이어서 있어요. 먼저 꽃의 위치를 정하세요.

삼각 모양의 여백을 남긴 배치가 안정적으로 보여요.

Step 2. 각각의 꽃의 방향에 주의해서 세부 형태를 잡아 보세요. 마치 종이접기라도 한 것처럼 꽃잎이 서로 겹쳐져 있네요.

떡지우개

옆쪽

정면

꽃과 꽃 사이의 간격이나 꽃의 방향이 일정하지 않다는 것에 주의!!

아래쪽 사선 방향

아래쪽 사선 방향

아래쪽

Step 3. 초벌 칠하기를 하세요.

＊줄기＊
노란색

＊꽃의 중심＊
노란색
＋
황록색

Step 4. 차례차례 진한 색을 덧칠하세요.

＊꽃받침·줄기＊
녹색
＋
진녹색

꽃 가까운 곳은 피해서 문지르는 느낌으로! ▶

＊꽃＊
전체: 연분홍색
＋
꽃잎 끝· 진분홍색

Step 5. 노란색으로 배경을 칠하고, 물기 있는 티슈로 문질러 주세요.

바람에 나부끼듯 피어 있는 스위트피. 아련한 분위기로 표현하려면 배경을 칠할 때 티슈를 써 보세요.

스위트피의 꽃 모양은 초보자가 그리기에는 꽤 어려워요. 좀 가엽더라도 꽃 한 송이를 따서 한 잎 한 잎 꼼꼼히 살펴보세요. 훨씬 그리는 데에 도움이 될 거예요.

전체에
수채색연필
물을 더한다

이탈리아의 시칠리아가 원산지로, 영국을 거쳐 세계로 퍼졌다고 해요. 달콤한 향기 덕분에 이런 이름이 붙여졌겠죠(pea는 원두라는 뜻). 프랑스어로도 pois de senteur(프아 드 상뜨에르:향기가 있는 콩)라고 해요.

2 February · février

1	2 성모마리아 축일 Chandeleur	3	4 입춘	5	6	7
	프랑스에서는 이날 크레이프를 먹어요.		일본에서는 입춘 지나 처음으로 눈이 섞이지 않고 내리는 비를 '아메이치방(雨一番)'이라고 해요.			
8 크로커스	9	10	11	12	13	14 Valentine day 밸런타인데이
	크로커스는 이탈리아어로 부카네베, '눈(雪)에 구멍을 내다'라는 뜻이에요.					
15 2월의 빛 (일본의 시인 이시가키 린의 시) 2월에는 땅속에 빛이 켜진다. 새싹과 뿌리들이 출발한다.	16	17	18	19 우수	20	21
22 장미 해충 예방	23	24	25	26	27	28 비스킷의 날 Biscuit's day
	장미 소독이 끝나면 뿌리에 망이나 짚을 깔아 해충을 예방하세요. 장미가 강한 편이긴 해도, 강적 해충의 습격에는 금방 시들고 말아요.					

■ 미모사 샐러드 ■

미모사가 활짝 피는 계절. 미모사 샐러드를 만들어 볼까요. 삶은 달걀은 반으로 잘라 노른자를 으깨서 미모사꽃 모양으로 장식하고, 마요네즈에 버무린 새우를 흰자 부분에 채워 넣으면 완성이에요!

정원 일 잠시 쉬고 과자를 그려 볼까요!

■ 크레이프와 마카롱 ■

2월의 가드닝 아이디어 Garden ideas in February

원래 발렌타인데이는 그리스도교의 성인 발렌틴의 축일이에요. 요즘엔 연인들끼리 카드나 선물을 주고받는 날로 바뀌었지만요. 올해는 예쁜 카드와 함께 멋진 화분을 직접 만들어 선물해 보면 어떨까요?

❄ 자투리 천 활용하기

스프레이풀을 사용하면 깔끔하게 완성할 수 있어요.

자투리 천

스프레이풀을 화분에 뿌리고, 자투리 천을 잘라 붙이기만 해도 귀여운 화분으로 변신! 스프레이풀이 없다면 본드를 써도 괜찮아요.

아크릴 물감 사용하기

❄ 페인트용 도료로 칠하기

white

colorful !!

Antique !

JARDIN

화분을 칠한다면 패로&볼(영국의 페인트, 벽지 브랜드) 도료를 추천해요. DIY용품점이나 원예용품점에서 구입할 수 있어요. 이 도료는 영국의 전통색 132색으로 구성되어 있는데, 그 중 57색이 내셔널 트러스트(역사적 건축물의 보호를 목적으로 하는 영국의 단체)의 지정색으로 선정되어 건물 보수에 사용되고 있어요. 구하기 마땅치 않으면 톨페인팅용 물감이나 아크릴 물감도 괜찮아요.

❄ 포장지나 신문 활용하기

스테이플러

포장지로 감싸서 스테이플러로 고정하면 끝!

아이스크림용 나무 스푼을 네임카드로!

LE MONDE 2010

영자신문이나 귀여운 포장지로 화분을 싸서 스테이플러로 고정하면 색다른 분위기를 연출할 수 있어요. 아이스크림용 나무 스푼에 꽃 이름을 적어 네임카드로 쓰거나, 메시지를 적는 카드 대신 활용한다면 훨씬 근사하겠죠!!

Flower of February : Christmas Rose

Step1. 램프처럼 아래를 향하도록 원 모양을 대략적으로 그리세요.

Step2. 처음에 그린 원을 따라서 꽃받침을 그리세요.

떡지우개

1 2 3 4 5

꽃처럼 보이는 부분이 사실 꽃받침이에요!

Step3. 윤곽을 칠하세요.

＊잎·줄기＊
전체 : 녹색
＋
진녹색

＊꽃봉오리 끝 부분＊
진분홍색

＊꽃받침과 암술·수술＊
진분홍색

Pick Up! 꽃받침

꽃받침에 있는 선을 따라 색을 칠하면 나풀거리는 듯한 느낌을 표현할 수 있어요. 조금씩 색을 덧칠해 보세요.

＊안쪽과 암술·수술＊
안쪽: 황록색
＋
중앙: 노란색

＊중앙을 제외한 꽃받침 전체＊
전체: 연분홍색
＋
줄기 가까운 부분: 연보라색

Step4. 연분홍색부터 차례대로 칠하고, 보라색으로 진하게 덧칠해 마무리하세요.

＊꽃받침과 암술·수술＊
진분홍색
＋
줄기 가까운 부분: 보라색

＊잎·줄기＊
녹색
＋
잎끝: 진녹색

POINT! 꽃의 그러데이션 표현하기

다채로운 색이 매력적인 크리스마스로즈. 꽃은 담백한 색을 덧칠해서 표현하고, 배경은 노란색에 분홍색을 겹친 이중색으로 부드럽게 연출해 보세요.

크리스마스로즈
Christmas Rose

Step5. 얼룩지지 않게 노란색으로 배경을 칠하세요.

전체에
수채색연필
물을 더한다

연필을 세우면 선이 남기 때문에 눕혀서 가볍게 칠하세요

Step6. 분홍색을 노란색에 반쯤 겹쳐지도록 칠하세요.

칠하기 쉽게 종이를 돌리면서!

Step7. 살짝 물기 있는 티슈로 두 가지 색을 섞듯이 문질러 주세요.

탁해질 수 있으므로 물(티슈)은 마지막에 칠하세요.

크리스마스로즈를 키워 볼까요!

왜 크리스마스로즈일까요?

크리스마스로즈는 정말 크리스마스 시즌에만 피는 걸까, 하고 더러 궁금해하는 분들이 있으시죠? 원예점에서 흔히 볼 수 있는 크리스마스로즈는 크게 3종류가 있어요. 요즘 들어 자주 볼 수 있는 가든 하이브리드는 서아시아 원산지의 오리엔탈리스라는 종을 중심으로 교배가 진행된 것이라고 하네요. 영국에서는 '헬레오보루스 오리엔탈리스' 등으로 불리는 종류로, 색과 모양이 아주 다양해요. 그 밖에 크게 나눠 중부 유럽 원산지의 니게르나 유경종(리비두스, 포이티두스 등)이 있지만, 영국에서 크리스마스로즈라고 하면, '헬레보루스 니게르'를 말해요. 바로 니게르가 크리스마스 시즌에 꽃을 피우기 때문이죠. 반면 '헬레오보루스 오리엔탈리스'는 크리스마스 이후에 꽃이 핀답니다.

가든 하이브리드(교잡종)

아시아 기후에 가장 적합한 종류로, 색과 모양도 다양해요.

리비두스 (유경종의 꽃)

유경종(줄기가 있는 것)에는 포이티두스, 아르구티폴리우스 등 줄기에 꽃이 많이 달리고, 키가 1미터쯤 되는 것도 있어요.

니게르

크리스마스에 피는 '니게르'

학명은 헬레보루스 니게르. 헬레보루스는 그리스어의 헤이렌(죽음에 이르게 하다)과 보라(먹을 것)에서 유래된 말이에요. 뿌리에 독성이 있어 강심제로 사용되었던 적이 있었대요. 다른 종류보다 좀 작고, 살짝 위를 향해 펴요.

크리스마스로즈 키우는 비법

고온다습한 환경에서는 잘 자라지 못하기 때문에, 초보자인 경우에는 비교적 튼튼한 가든 하이브리드가 적합해요. 저도 니게르, 유경종의 포이티두스를 키우는데, 여름이면 모두 화분에 심어 반나절을 그늘진 곳에 두기 위해, 집의 동쪽으로 옮기고 화분 밑에 벽돌을 받쳐 햇빛의 영향을 받지 않도록 하죠. 채광이 좋은 아파트의 베란다 등에서는, 원예용 암막 커튼이나 다이소 등에서 파는 발로 그늘을 만들어 주는 것만으로도 놀랍도록 튼튼하게 모종을 키울 수 있어요.

크리스마스로즈를
키우는
이상적인 조건

초여름에서 초가을까지
반나절은 그늘진 곳!

낙엽수

바람이 잘 통하는 곳

약간 경사진 땅

부엽토로 *멀칭하기
* 멀칭 : 흙의 표면을 덮는 것

흙과 멀칭 이야기

건조한 유럽이나 서아시아가 원산지이기 때문에, 되도록 다습한 환경에 주의해야 해요. 장마철에는 비에 맞지 않게 처마 밑에 두세요(장미도 마찬가지예요). 흙은 크리스마스로즈용으로 따로 팔고 있는데, 저는 보통 배양토에 선인장용 흙을 1/3 정도 섞어요. 그러면 간단히 건조한 흙 상태를 만들 수 있지요. 또 겨울에는 되도록 부엽토 등으로 멀칭해 두면 흙이 부드러워져서 작물이 자라는 데 최고랍니다! 비료는 9~10월과 봄에 조금씩 주세요. 너무 많이 주면 오히려 꽃피우기에 좋지 않아요.

행복해지고 싶다면 정원에 무언가를 심으세요. (프랑스속담)

Flower of February : Anemone

Step 1. 꽃의 중심 위치를 정하고, 주위에 타원을 그려 전체의 형태를 잡으세요.

얇은 수프 접시 같은 모양

Step 2. 꽃의 중심을 둘러싸고 꽃잎을 그리세요. 이때 직선이 아닌 부드러운 곡선으로!

떡지우개

프릴 모양의 꽃잎!

Step 3. 윤곽을 칠하세요.

* 꽃잎 · 꽃의 중심 *

보라색

* 수술 *

감색

* 잎 · 줄기 *

녹색

Step 4. 윤곽의 안쪽을 칠하세요. 줄기 가까운 잎 부분과 줄기에도 분홍색을 살짝 칠해 주세요.

바깥쪽에서 안쪽을 향해서 칠해요.

밖

안

* 꽃 전체 *

연분홍색

* 꽃의 가운데 *

진분홍색
+
빨간색

꽃잎의 중심을 진하게 칠해 깊이감을 표현하세요.

* 잎 · 줄기 *

진녹색

Step 5. 물을 묻힌 붓을 옆으로 눕혀, 바깥쪽에서 안쪽으로 펴 바르세요. 꽃잎을 하나하나 칠하세요.

연함

진함

Step 6. 진한 부분에서 붓을 잠시 멈추면 그곳에 색이 고여 잎끝의 농담을 표현할 수 있어요.

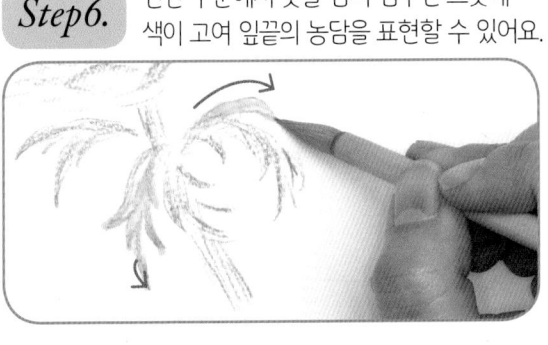

커다랗고 우아한 꽃잎의 자태가 매력적인 아네모네는 꽃잎을 어떻게 칠하는지, 잎 모양을 어떻게 잡는지에 따라 완성도가 확연히 달라져요.

아네모네
Anemone

전체에
수채색연필
물을 더한다

그리스어로 아네모네는 '바람'이라는 뜻이에요. 아네모네가 필 무렵, 따스한 봄바람이 불기 때문이라고 하네요. 또 〈신약성서〉에 나오는 '들꽃'은 바로 아네모네를 일컫는 것으로 성지 팔레스타인에 자생하고 있다고 해요.

3 March · mars

와일드베리

오레가노

1 봄!	2	3	4	5	6 경칩	7
					무당벌레도 깨어나 진딧물을 잡아먹어요.	
8 꽃의 날 미모사의 날	9	10 민트의 날	11	12	13	14 화이트데이
이탈리아에서 여성이 남성에게 미모사꽃을 선물하는 날이에요.			3월이면 영국식 정원의 느낌을 풍기는 루피너스가 핍니다. 3월에서 6월이 개화시기죠. 루피너스라는 이름은 라틴어로 늑대(lupus)에서 유래되었어요.			
15	16	17 성 패트릭 축일	18	19 성 조세프	20 춘분	21
		아일랜드의 성인 패트릭의 축일. 아일랜드의 국화인 세잎클로버가 상징이에요.			서양에서는 2월 14일에 약혼한 커플이 3월 19일에 결혼한다는 이야기가 있어요.	
22	23	24	25	26	27	28
알이 작은 딸기가 싸게 나올 때니 딸기잼을 만들어 보세요. 용기에 딸기와 설탕을 2:1의 비율로 넣고, 레몬을 약간 추가해서 전자레인지에 9분만 돌리면 끝!					벚꽃이 피기 시작	
29	30	31				

Easter 부활절 이야기

3월 20일 춘분을 지난 첫 보름 후의 일요일이 부활절이에요.
봄의 방문과 그리스도의 부활을 축하하는 날이죠. 부활절 토끼는 다산의 상징이라고 해요. 토끼가 나눠 준 부활절 달걀에 그림을 그려 볼까요!

Wind in March Rain April

'3월에 바람이 불고, 4월에 비가 온다'이라는 말처럼 바람이 강한 날이 지속됩니다. 가지가 약한 꽃에 바람막이를 해 주세요.

Easter eggs
부활절 달걀

Garden ideas in March

허니서클(인동초)

Oxlips 옥슬립(소의 혀)이라는 꽃을 아세요? 학창시절 영어 시간에 배운 셰익스피어의 〈한여름 밤의 꿈〉 중에 이런 구절이 있어요.
"야생 타임이 핀 둑 이 있다. 거기에는 옥슬립이 무성하고, 제비꽃은 바람에 나부낀다. 감미로운 향 기의 허니서클과 고상한 사향 장미, 들장미가 어우러져 마치 천상의 세계인 듯하다."
너무나 멋지고 시적인 표현이죠. 그런데 여기 옥슬립은 대체 무슨 꽃이죠? 저는 줄곧 그 수수께끼 같은 식물을 동경해 왔답니다. 그리고 드디어 런던 어느 꽃시장에서 그 의문이 풀렸죠. 그것은 프리뮬러(서양 앵초)였어요.

프리뮬러는 라틴어의 '프리뮬러(최초)가 어원으로, 다른 어느 꽃보다도 봄에 가장 먼 저 피기 때문에 '최초'라는 이름이 붙여진 거라고 해요. 프리뮬러는 300년 이 상이나 개량이 계속되어, 현재 430종이 넘어요. 특별히 저는 빅토리아 시대 에 유행했다는 '오리큘러'라고 하는 품종에 매료되었어요. 오리큘러는 '살아있는 회화'라고 일컬어질 정도로 오묘하고 매력적인 색을 지녔어요. 하지만 23도가 넘으면 포기가 약해져 고온다습한 환경에서는 키우기 어렵기 때문에 쉽게 찾아보기 힘든 품종이에요. 여러분도 까다롭더라도 한번쯤 도전해 보세요. 하얀 눈을 모자처럼 쓰고 피어 있는 오리큘러의 모습은 정말 사랑스럽거든요.

프리뮬러 시넨시스

프리뮬러 오브코니카

프리뮬러 오리큘러

프리뮬러 오리큘러

프리뮬러 폴리안타

프리뮬러 말라코이데스

앵초도 프리뮬러의 한 종류예요!

오리큘러의 여름나기

흙

여름 더위만 조심하면 굉장히 튼튼한 꽃이에요. 여름엔 화분을 이중으로 해서 나무 아래에 놓고 더위를 막아 주세요!

Flower of March : Primula

폴리안타

* 꽃의 윤곽 *
　자홍색

바깥쪽
안쪽
꽃잎의 바깥쪽에서
안쪽으로 칠하세요.

* 꽃술 *
　풀색
　+
　진녹색

* 꽃의 중심 *
　노란색

* 꽃받침 · 줄기 *
　갈색

전체:
연분홍색

뒤쪽은 길게
앞쪽은 짧게

* 꽃의 윤곽 *
　자홍색

* 꽃받침 · 줄기 *
　갈색

* 꽃술 *
　풀색

* 꽃의 중심 *
　노란색

오리큘러

* 꽃술 *
　노란색
　+
　풀색

꽃의 가운데:
노란색

* 꽃잎 중앙 부분 *
　진분홍색
　+
　오렌지색

전체:
연분홍색

윤곽 · 수술: 보라색

줄리에

윤곽: 자홍색

꽃의 가운데:
노란색

전체:
연분홍색

꽃잎 끝:
진분홍색

* 꽃술 *
　녹색
　윤곽:
　자홍색

윤곽: 보라색

꽃의 가운데:
노란색

꽃잎 주변:
진분홍색

꽃술: 녹색

꽃잎 주변:
보라색

전체: 노란색

윤곽: 갈색

꽃잎 끝 부분은 노란색 위에
오렌지색으로 덧칠하세요.

* 꽃술 *
　진녹색

* 꽃잎 중앙 부분 *
　갈색 + 　빨간색

색을 칠하기 전에 먼저 떡지우개 로 깨끗하게 지워 주세요!

프리뮬러를 귀엽고 사랑스럽게 표현하기 위해서는 색을 꼼꼼하게 덧칠하는 게 중요해요.

프리뮬러
Primula

메시지 카드 한쪽에 깜찍하고 귀여운 프리뮬러를 그려 보세요.
간단하게 사랑스러운 카드 완성!

전체에
수채색연필
물을 더한다

Happy
Bithday
to you !

봉주르(Bonjour)!
프랑스어로 '안녕!'이라는 뜻이에요. 폴리안타

줄리에

오리큘러

Bonjour !
· ·
· ·
· ·
· ·

폴리안타

amicalement

아미카르몬트(amicalement)
프랑스어로 '우정을 담아'라는 뜻이에요.

Flower of March : Pansy

Step 1. 화면 배치에 주의해서 전체의 위치를 정하세요.

여백을 주세요.

살짝 왼쪽으로 그려 주세요.
←

약간의 여백을 주세요.

Step 2. 암술 위치는 원의 중심에서 약간 아래로 정하고 꽃의 형태를 잡으세요.

떡지우개

POINT!
꽃의 중심을 약간 아래로 그리면, 꽃이 아래를 향해 피어 있는 것처럼 보여요.

부드럽고 둥그스름한 잎사귀 모양으로

Step 3. 꽃잎의 윤곽을 그릴 때는, 물결을 그리듯 색연필을 움직여 보세요.

Step 4. 윤곽의 안쪽을 칠해 주세요.

＊꽃＊
　자홍색

＊잎 · 줄기＊
　진녹색

＊꽃＊
　분홍색
　＋
　자홍색
　＋
　연보라색

은은한 보라색 느낌을 표현하고 싶다면, 먼저 분홍색부터 칠하는 게 포인트!

＊잎 · 줄기＊
　황록색
　＋
　진녹색

＊암술 · 수술＊
　황록색
　노란색

바깥쪽
안쪽

꽃의 중심에서 꽃이 피어나는 느낌을 표현하려면 중심 쪽으로 갈수록 색을 진하게 칠하세요 색으로 형태를 정리하는 느낌으로.

＊꽃봉오리＊
　노란색

POINT! 꽃잎 선을 따라서 그리기

팬지는 꽃의 중심 쪽으로 선이 모여 있어요. 그 선을 따라 칠하다 보면 팬지의 생생한 느낌을 살릴 수 있어요.

전체에
수채색연필
물을 더한다

팬지(pansy)의 어원은 프랑스어로 '팬서(penser)', 즉 '생각하다'라는 뜻이에요. 아래로 향해 피어 있는 꽃송이의 모습이 사람이 뭔가 골똘히 생각에 잠겨 있는 모습을 연상시키기 때문일까요. 팬지가 우리에게는 3월의 꽃이지만 유럽에서는 초여름의 꽃이에요. 여름에 제라늄이나 사루비아와 같이 피어 있는 걸 자주 볼 수 있어요.

팬지와 바이올렛

영국의 한 육종가가 팬지를 '고양이 얼굴 같다'라고 표현한 적이 있는데요. 아마 고양이 수염처럼 보이는 선이 꽃 중심에 있어서였겠죠. 이 선은 '안내선'이라고 하는데, 꽃가루받이를 위해서 꿀이 있다는 걸 곤충에게 알리는 역할을 하죠. 꽃마다 모양이 다르니 꼼꼼히 관찰해서 그려 보세요.

원래 팬지는 보라색이었죠! 요즘은 품종 개량이
활발해져서 다양한 색을 볼 수 있어요.

Moulin Rouge
물랑루즈
이탈리아의 귀족이 만든 새로운 팬지

바이올렛과 팬지의 다른 점은?

바이올렛과 팬지는 둘 다 제비꽃과.
바이올렛이 팬지의 축소판이라고 하는데, 바이올렛이 좀 더 원종에 가깝고 튼튼해요. 둘 다 10월쯤 꽃시장에서 볼 수 있는데, 가을에 파는 모종은 적심(19쪽 참고)을 하는 게 좋아요. 꽃도 훨씬 많이 볼 수 있거든요. 또, 적심을 하지 않으면 1월 이후 서리에 상할 수도 있어요. 원래 서리가 내리고 나서 11월~12월에 나오는 모종을 사면 더 좋겠죠. 추위를 경험 한 모종이 더 많은 꽃을 피우니까요. 사람이든 꽃이 든 힘든 시간을 경험하고 나서야 강하고 아름다워지는 것 같네요.

바이올렛과 토끼

How to
바이올렛 그리기

1 ＊윤곽·수술＊
보라색

2 ＊위쪽 두 장＊
전체에
연분홍색으로

＊암술＊
풀색

＊아래쪽 세 장＊
노란색
＋
맨 앞의 꽃잎에만
오렌지색으로

3 ＊위쪽 두 장＊
분홍색 위에
연보라색을 덧칠하기
＋
마지막에 보라색으
로 마무리

4
꽃잎의 선을
보라색으로
그려 완성

1 ＊윤곽·수술＊
보라색

2 ＊위쪽 네 장＊
전체에
연분홍색으로
＋
연보라색으로
덧칠하기

＊암술＊
풀색

＊아래쪽 한 장＊
노란색
＋
맨 앞의 꽃잎에만
오렌지색으로

3 ＊위쪽 네 장＊
분홍색 위에
연보라색을 덧칠하기
＋
색이 진한 부분과 꽃잎
의 선을 보라색으로
그려 마무리

물을 칠하면 분위기가
달라져요.

물을 더한다

바이올렛 색이 다양한데, 어느 색이든
연한 색부터 칠해 나가는 게 중요해
요. 보라색 같은 진한 색은 맨 나중에
꽃잎의 선과 함께 칠하세요.

파리의 아이들과 3월의 새싹은 한 사람 한 사람, 하나하나
소중하게 키우면 열 배의 가치가 있다. (프랑스의 속담)

4 April·avril

1 poisson d'avril 2	3 강낭콩 심기	4 청명	5	6	7	
프랑스에서는 4월 1일에 물고기모양의 파이, 포와송 답 릴 (poisson d'avril) 을 먹어요. 맛있는 초코 라즈베리 맛♪		이 무렵 벚꽃은 왕벚꽃에서 겹벚꽃으로…				
8 이맘때 봄꽃 축제 9	10	11	12	13 오렌지 차도 맛있어요!	14 오렌지로 비타민 충전	
	죽순이 올라오는 시기. 연두색 싹이 예쁠 때 얼른 스케치하세요!					
15 16	17 Attention!	18 거베라 기념일	19	20 곡우	21	
갑자기 날이 풀리면서 따뜻해지는 시기. 동백나무 잎 뒷면을 체크해 보세요. 갈색으로 우둘투둘해졌다면 병충해가 생긴 거예요.						
22 지구의 날	23 성 조르디의 날	24	25 도제의 날	26	27	28 정원의 날
	여성은 남성에게 책을, 남성은 여성에게 장미를 선물해요.		베네치아에서는 도제(doge:총독)의 날을 기념하기 위해 콩 리소토를 먹어요.			
29 30						

정원 여기저기에서 제비꽃이 보이기 시작할 때예요.
제비꽃의 3/4은 개미들이 꽃가루를 옮겨 줘요.
제비꽃 향기를 개미가 좋아하거든요.

야생 앵초

Garden ideas in April

4월은 온갖 꽃들이 활짝 피는 행복한 시기. 황홀한 봄꽃들의
세계를 만끽하면서 부지런히 여름 정원도 준비해 볼까요!

파종의 계절

'여유로운 생활이란 어떤 걸까요?'라고 누군가 묻는다면, 저는 조금의 망설임도 없이 '제가
직접 키운 채소를 먹고, 직접 키운 꽃으로 집안을 장식하는 거예요.'라고 대답할 겁니다. 집
집마다 정원이 있는 것도 아니니 이 모든 걸 다 하기엔 아무래도 무리일 거예요.
하지만 작은 베란다에서라도 채소와 꽃을 키워 보기 시작하면 어떨까요? 4월은 여름 채
소와 여름 꽃들의 파종의 계절이에요. 프랑스나 이탈리아의 씨앗 봉투는 예쁘고 깜찍한
게 뜯기 아까울 정도랍니다. 봉투는 버리지 말고 꼭 그림으로 남겨 두세요!

피터팬 호박
(스쿼시 파티팬: 아이들에게
인기 있는 호박)

당근

근대

네덜란드의
뿌리채소 팩

민들레 이야기

4월의 길가에서는 여기저기 피어 있는 민들레를 만나 볼 수 있어요.
민들레의 영어명 'dentdelion'은 프랑스어로 '사자의 이빨'을 뜻해요. 잎사
귀의 삐죽삐죽한 모양 때문에 붙여진 것 같네요. 그리고 프랑스어로 pissenlit
이라는 샐러드용 민들레가 있어요. 이건 이유는 알 수 없지만 프랑스어로 '오
줌싸개'라는 뜻이랍니다.
레이 브래드버리(미국 SF 작가)의 소설에는 '여름에 만들어 겨울에 마신다. 여
름을 추억하기 위해서'라는 '민들레술' 이야기가 나오는데요, 아무래도 미국
에서는 민들레가 여름 꽃인가 봐요.

Motif of April : Cherry

일본 체리 ||

Step1. 줄기는 위에서 아래로, 체리는 둥그스름하게 그리세요. 떡지우개

정말 동그란 모양인지 아닌지 잘~ 관찰해 보세요!

Step2. 윤곽은 진한 오렌지색으로 그리고, 열매 색인 노란색을 전체에 칠하세요.

진한 오렌지색

노란색

Step3. 진한 오렌지색으로 음영을 주어 둥근 느낌을 표현해 보세요.

진한 오렌지색

Step4. 가장 붉은 부분에 빨간색을 칠해 마무리하세요.

빨간색

줄기끝: 갈색

풀색

완성

아메리칸 체리 ||

Step1. 줄기는 위에서 아래로, 체리는 튀어나온 부분과 들어간 부분을 살리면서 그리세요. 떡지우개

튀어나온 부분

들어간 부분

Step2. 열매와 줄기의 윤곽을 그리세요.

＊줄기＊
진회색

＊열매＊
진분홍색

Step3. 줄기는 덧칠한 후, 열매의 윤곽선 안쪽을 칠하세요.

＊줄기＊
풀색

＊열매＊
가운데 부분:
노란색
＋
진한 부분:
진분홍색

Step4.

가운데는 남겨 두고 전체에 연분홍색
＋
아래 부분:
보라색

Step5.

그늘진 곳에 자홍색을 칠해 둥근 느낌을 살려 주세요.
＋
가장 붉은 부분에는 빨간색으로!

완성

체리 모양은 그냥 '동그랗다'라고만 생각하기 쉬운데, 잘 보세요.
같은 '동그라미'라도 살짝 길쭉한 모양, 아래로 갈수록 좁은 모양
등 천차만별이랍니다. 이런 세심한 관찰력이 바로 그림을 그리기 위
한 첫걸음이에요. 과감히 선입견 따위는 버리고 시작해 보세요!

체리
Cherry

수채색연필만으로

Flower of April : Tulip

Step 1. 선으로 줄기 · 잎 · 꽃의 위치를 그리세요.
꽃은 컵 모양이라고 생각하고 그려 보세요.

꽃의 중심이 줄기와 연결되어
있다는 것에 주의하세요!

Step 2. 밑그림을 다 그리면 떡지우개로 톡톡
두드려 불필요한 선을 지우세요.

떡지우개

꽃잎은 원을 따라서 (감싸듯이)
그리면 예쁘게 그릴 수 있어요.

Step 3. 꽃은 분홍색, 잎은 진녹색으로 윤곽을 그리세요.

＊꽃＊
분홍색

＊암술 · 수술＊
빨간색
+
갈색

＊잎 · 줄기＊
진녹색

Step 4. 연한 색부터 칠하고 조금씩 진하게
칠해 보세요.

중심

바깥쪽

중심

＊꽃＊
아래부분: 노란색
+
윗부분: 연분홍색

＊잎 · 줄기＊
밝은 부분: 노란색
+
전체: 황록색
+
전체: 녹색
+
그늘진 부분: 진녹색
+
'하야스름한 녹색'으로 보이는
부분: 물색

'꽃의 중심'에서 꽃잎이 나온 듯한 느낌을 잘 살리려면 중심 쪽으로 색연필을 움직이듯 칠해 보세요. 꽃잎이나 잎, 줄기를 유심히 보면 흐르는 듯한 선이 보일 거예요. 이 선을 따라 그리면 그림이 정돈되어 꽃의 형태를 잘 표현할 수 있어요.

튤립
Tulip

수채색연필만으로

겹튤립
꽃잎이 겹겹이 피는 모양이에요.

프린지 튤립
꽃잎 끝이 불규칙적인 모양이에요.

백합 튤립
꽃잎 끝이 뾰족하고 바깥쪽으로 벌어져 있어요.

패럿 튤립
꽃잎이 앵무새 깃털 모양을 닮았어요.

튤립의 원산지는 터키. 본래 터키어로 터번(두건)을 뜻하는 '튤리판'에서 유래되었다고 해요. 16세기에 유럽으로 전해져요.

정원용품 그리기

평소 가드닝을 좀 더 즐겁게 할 수 있도록 도와주는 정원용품에 신경을 쓰는 편이에요. 긴 장화, 장갑, 물뿌리개… 정원용품 가게를 둘러보다 마음에 쏙 드는 걸 찾기라도 하는 날엔 정말 행복해요. 제 경우에는 장미 소독용 액체를 컬러풀한 스프레이 용기에 담아 쓰는데, 귀찮은 소독도 즐겁게 할 수 있답니다. 물론, 그림의 소재가 되어 주기도 하고요.

화분과 트렐리스로 꽃 기르기

'채소나 꽃을 기르고 싶어도 정원이 없어서…'라고 미리 포기하고 계시진 않는지. 적당한 크기 화분들이나 작은 트렐리스만 있어도 충분히 미니 정원을 즐길 수 있어요. 장미는 키가 그다지 크지 않은 품종(프래그런스서프라이즈나 아이즈포유 등)을 심고, 토마토나 가지는 트렐리스를 타고 잘 자랄 수 있도록 해 주면 됩니다.

독일의 울프 가든(wolf garden)이라는 훌륭한 전지가위.

▲ 트렐리스

◀ 화분 ▶
＋ 트렐리스

베란다에서 바질, 민트, 큰 화분에 레몬이나 오렌지 나무를 키워 보실래요? 갓 딴 민트 잎으로는 향긋한 차를 즐기시고요.

How to 식물 키우기의 기본

Basil
바질
키우기

씨뿌리기

떡잎이
나와요.

솎아주기 해서
큰 화분에…

몇 개로
나눠 심어요.

🌱 적심

줄기 끝 부분을
잘라 주세요

꽃눈이 많이 생겨
화려해 보여요.

CUT

Watering pot
워터포트

* 적심(摘芯) : 줄기나 가지 끝을 잘라 주어 꽃이나 열매의
품질을 높이는 것으로 '순지르기'라고도 해요.

팬지, 샐비어, 봉선화, 피튜니
아, 아메리카블루, 일일초 등도
방법은 같아요. 화분으로 산
경우에도 적심을 추천합니다.
팬지처럼 높낮이가 달라 자르
기 어려운 꽃은 대충 잘라 줘
도 괜찮아요!

물병 모양 물뿌리개도 사랑스런 아이템이에요 ♪

CUT

화분으로 산 경우에는 전체의 2/3를 잘라 주세요.

정원을 사랑하는 것은 하나의 씨앗이다. 그 씨앗은 한 번
심으면 절대로 마르지 않는다. (프랑스의 속담)

5 May · mai

은방울꽃은 프랑스어로 뮤게트(muguet)라고 해요.

1	2	3	4	5 입하	6	7
은방울꽃 피기 시작	입춘에서 88일째 되는 날 햇녹차를 마시면 장수한다고 알려져 있어요. Green tea			어린이날		
8 소나무의 날	9	10	11	12	13	14
		봄에 꽃을 피운 식물들에게 영양 만점 비료를 주세요. 꽃을 피워 준 데 대한 고마움의 표시로 비료를 주면, 내년에도 어김없이 예쁜 꽃을 피울 거예요.				
15	16	17	18	19	20	21 소만
			슬슬 산야초가 피기 시작해요.	흑백합		양기(陽氣) 가득한 초목이 무성해지는 시기
22	23	24	25	26	27	28
	화창한 봄날, 소다수에 레몬즙과 갓 딴 민트 잎을 넣어 마셔 보세요. 남으면 살짝 행주에 묻혀 청소할 때 써보세요. 주방이 반짝반짝~!!		가을에 심을 뿌리채소는 잊지 말고 파내고, 망에 넣어 바람이 잘 통하는 그늘진 곳에 보관하세요.			
29	30	31 cut	화초가 무럭무럭 자랄 시기에는 곁가지치기를 잊지 마세요! 특히, 토마토는 곁가지치기를 해 주지 않으면 너무 많은 곁가지 때문에 열매가 작아질 수 있으니 주의하세요.			

루이 14세와 샐러드 이야기

미식가로 알려진 루이 14세는 생채소에 익숙하지 않았던 시절 프랑스 사람들에게 '양상추 샐러드'를 알린 장본인이에요. 타라곤, 한련화, 바질 등의 허브에 민들레 향을 넣은 드레싱을 특별히 즐겨 먹었다고 해요. 개양귀비 잎과 감자 수프도 굉장히 좋아했다는 기록도 남아 있고요.

한련화
잎을 잘라서 겨자 대신 요리에 넣기도 해요.

Garden ideas in May

리라 Lilas 는 프랑스어,
영어로는 라일락 Lilac이에요.

은방울꽃의 날

프랑스에서는 5월 1일이 은방울꽃의 날이에요.
이날 은방울꽃을 받은 사람에게 행운이 찾아온다
고 해서 4월이 끝나갈 무렵에는 프랑스에서 은방
울꽃이 잘 팔리죠. 은방울꽃은 '성모의 눈물'로 비
유되기도 하고, '숲의 방울'이라는 별명도 있어
요. 또, 크리스찬 디올이 가장 사랑한 꽃으로도 유
명해요. 저도 프랑스 선생님께 은방울꽃을 한아름
그린 카드를 드린 기억이 나네요. 평소 소중한 이
들에게 고마움의 마음을 전하는 뜻에서 엽서에 은
방울꽃을 그려 전해 보는 건 어떨까요?

종교화에서 천사가 들고 있는
하프처럼 생긴 악기를 '리라'라고
해요.

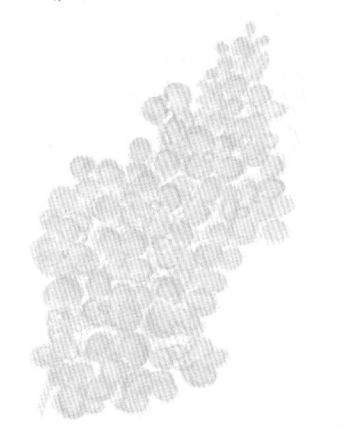

레오나르도 다 빈치와 리라

북유럽에서는 5월이 리라의 계절이에요. 리라는
바이올린의 시초가 된 악기 이름이기도 해요. 잘
알려지지 않은 이야기지만 레오나르도 다빈치는
리라의 명인 자격으로 밀라노 공(公)의 초대를 받
게 되면서부터 화가로서 자신의 그림을 소개하
고 팔게 되었다고 해요. 그가 〈최후의 만찬〉을
그린 나이가 42세였어요. 그의 작품 중 유화가
많지 않았던 건 화가로 뒤늦게 인정받은 탓도 있
겠죠. 지금도 리라 꽃을 볼 때면 그림을 시작하
는 데에 늦은 나이란 없다는 생각이 들어요.

Flower of May : Lavender

Step1. 대강의 꽃 모양(둥글면서 아래로 길쭉하게)을 잡으세요.

● 잉글리시 라벤더 ●

Step2. 길쭉한 꽃 모양의 윤곽을 채우듯이, 작은 꽃을 하나하나 그리세요.

오른쪽 한 개

왼쪽 두 개

Step3. 떡지우개 & 초벌 칠하기

＊꽃＊
● 보라색

＊잎·줄기＊
● 진녹색

Step4. 면상붓(가는 붓)에 물을 묻혀, 물기를 잘 털어낸 후 칠하세요.

붓을 세워 잡고 아래에서 위로

● 프렌치 라벤더 ●

Step2. 대부분의 잎이 좌우대칭으로 나 있는 것에 주의해서 그리세요.

Step4. 떡지우개 & 초벌 칠하기

＊꽃＊ 분홍색
＋
보라색

Step5. 라벤더 특유의 녹색은 마지막에 물색을 칠해 표현하세요.

＊잎＊
풀색
＋
녹색

＊줄기＊
갈색

＊잎·줄기＊
물색

Step3. 작은 꽃들이 한 줄로 늘어선 모양이므로, 연한 세로 보조선을 그려 주세요.

보조선 안에 작은 꽃들을 가득 그리세요.

Step6. 채색붓(두꺼운 붓)에 물을 묻혀, 하나하나 작은 원을 그리듯 칠하세요.

라벤더처럼 작은 꽃들이 모여 있는 꽃은 먼저 전체 형태를 잡은 후 작은 꽃들을 채워 나가듯 그려 보세요.

라벤더
Lavender

전체에
수채색연필
물을 더한다

붓을 뗄 때 색이
고이는 걸 이용해
잎끝을 진하게
표현할 수 있어요.

French Lavender
프렌치 라벤더

English Lavender
잉글리시 라벤더

로마인이나 고대 그리스인은 관절 치료에 이용하거나 입욕제로 향을 즐기거나 했어요. 원래 라벤더의 다른 이름인 오피키나리스(officinalis)는 '약용의'라는 뜻으로, 고대부터 만능 약재로 쓰였다고 해요.

Motif of May : Sachet of Herbs

Step1. 먼저 세로선 하나를 그린 다음, 그 선을
중심으로 대략적인 전체 형태를 잡으세요.

주머니를 정육면체에 가깝게!

Step2. 떡지우개로 불필요한 선을 지우고,
윤곽을 그리세요.

떡지우개

＊천·가지＊
진갈색

＊열매＊
감색

＊잎＊
진녹색

Step3. 열매, 잎, 천의 안쪽은 각각 연한 색으로
칠하세요. 천의 왼쪽 부분에는 회색으로
음영을 주어 입체감을 표현하세요.

＊주머니·줄기＊
진회색

＊열매＊
연보라색

＊잎＊
풀색

＊음영＊
회색

※ 주머니의 봉긋한 부분을 따라 무늬를 그리세요. 열매나 잎이
지나치게 입체적으로 보이면 '툭 튀어나온' 느낌을 주므로 '주
머니 위에 살짝 얹은 듯한' 그림 분위기를 살리는 게 중요해요!

Pick Up! ── 올리브 칠하는 법 ─

❶ 윤곽은 감색으로, 안쪽은 연보라색으로 칠하세요.

감색 연보라색

줄기 가까운 부분:자홍색

❷ 열매의 색을 덧칠해서 둥근 느낌을 살려 보세요.

진분홍색

❸ 윤곽과 같은 감색으로 음영을 칠해 한층 더 둥근
느낌을 주세요. 환한 부분은 연하게 칠해 광택감을
살려 보세요.

감색

※ 다양한 올리브 색깔이 있지만, 여기서는 평범한 보라
색 올리브 칠하는 법을 소개했어요.

POINT! 진한 색은 연한 색부터 겹쳐 칠하기

보라색 올리브처럼 진한 색으로 표현해야 할 때는 처음부터 무턱대고 진한 색을 칠하면 안 돼요. 연한 색부터 조금씩 덧칠해서 마지막에 진한 색이 되도록 표현해야겠죠. 그래야 그림의 깊이가 느껴지니까요.

올리브
허브 주머니
Sachet of Herbs

수채색연필만으로

구약성서의 '노아의 방주' 이야기를 보면, 큰비가 그치고 노아가 비둘기를 날려 보냈더니 비둘기가 다시 올리브 새싹을 물고 돌아왔다고 해요. 그 후로 올리브는 평화를 상징하는 나무가 되었죠.

Herb
허브가 있는
생활

본래 허브는 서양의 들풀이었기 때문에 생명력이 무척 강해요. 게다가 우리의 일상을 멋지게 연출해 주기까지 하죠. 지금부터 그리기에도 즐겁고, 키우기에도 행복한 허브를 소개할게요.

타임
샐러리
스위트 마조람
월계수 잎
파슬리
Le bouquet garni

부케가르니

타임, 셀러리, 스위트 마조람, 월계수 잎, 파슬리 등을 꽃다발(부케)처럼 묶어 만든 것을 부케가르니라고 해요. 프랑스 가정요리의 기본이 되는 허브들이죠.

스피어민트

민트라고 통틀어 말하고는 있지만 종류가 꽤 다양해요. 애플민트, 파인애플민트, 스피어민트 등등. 모두 봄부터 쑥쑥 자라 잎이 무성해지죠. 잎을 따서 뜨거운 물을 부어 주기만 해도 상큼한 차가 되는 매력적인 허브예요.

마시멜로

이름에서 알 수 있듯이 뿌리가 마시멜로의 원료가 되는 허브예요. 분홍색 꽃은 샐러드에 장식하거나 차와 젤리에 넣거나 하면 아주 예쁩니다.

세이지

소(sow:소금에 절인 돼지고기)와 세이지를 합쳐 소시지라는 이름이 나왔다고 할 정도로 고기와의 환상궁합을 자랑하지만, 전갱이 같은 생선에 돌소금과 함께 뿌려 오븐에 구워도 맛있어요!

라벤더

흔히 말려서 방향제나 입욕제로 쓰기도 하지만, 그보다는 잘 숙성시킨 산양치즈에 라벤더를 넣고 벌꿀을 뿌려 먹으면 맛이 일품이죠.

바질

토마토와 찰떡궁합을 자랑하는 바질!
잘게 다져 토마토 소스나 신선한 토마토 샐러드에 넣어 보세요. 멋진 보랏빛 다크 오팔 바질은 비니거(서양 식초)를 뿌려 드레싱을 만들면 좋아요.

부케가르니 티백

프랑스에서는 생선 요리용, 수프용 등 메뉴에 맞는 허브 티백을 상품으로 팔고 있어요. 디자인이 귀여워 그림 소재로도 안성맞춤이고 사용도 간편해요!

보리지

이탈리아에서는 시금치처럼 데치거나 샐러드에 넣거나 한다는데, 뭐니 뭐니 해도 보리지의 매력은 파란 별 모양 꽃이죠. 올망졸망하게 꽃도 많이 피니까 살짝 따서 홍차나 와인에 띄워 장식해 보세요.

오레가노

그리스 시대, 행복의 상징이었던 오레가노. 피자 소스의 독특한 향이 바로 오레가노예요. 치즈와 토마토만 올린 토스트에도 오레가노를 뿌려 주면 훨씬 맛이 좋아져요. 우리의 삶을 한층 더 행복하게 해 주는 허브입니다.

딜

잎은 연어와 청어의 마리네(절임) 재료로 익숙하지만, 키우면서 꼭 도전해 보고 싶었던 게 수상화(이삭으로 된 꽃)로 만드는 피클이었어요. 오이 피클 등에 수상화를 넣으면 예쁘고 맛도 좋거든요. 씨앗은 '딜씨드'라고 해서 요리용으로 판매되고 있어요.

루바브

빨간 줄기 부분을 잘라 (물을 넣지 않고) 설탕에 절이기만 해도 새콤달콤한 잼이 되는 섬유질 풍부한 루바브! 유럽에서는 꾸준히 사랑받는 허브인데, 시중에서 쉽게 구할 수 없어 제 경우에는 정원에서 직접 키워요. 생명력이 강해 그냥 내버려 둬도 잘 자라니까 모종을 얻을 기회가 있다면 꼭 키워 보세요!

로즈마리

마늘, 후추가루, 고추와 함께 올리브오일에 담가 두었다가 고기나 생선을 구울 때 쓰면 잡내를 없애 줘요. 쿠키 반죽에 넣기도 하고, 초절임 해서 탄산이나 와인에 섞어 아페리티프(식전주)로 해도 훌륭하죠. 로즈마리 화분 하나만 있으면 두루두루 아주 유용해요.

6 June · juin

수국
(융프라우)

1	2 장미 피는 시기	3	4 곤충의 날	5 **망종**	6	7
			까끄라기(벼, 보리 등의 껍질에 붙은 깔끄러운 수염)가 있는 곡물을 거두는 시기예요.			플란넬 플라워
8	9	10 **장마**	11	12	13	14
우기에 접어들기 전, 장미 멀칭 작업(흙의 표면을 덮는 것)을 해 두세요. 진흙이 튀면 병충해에 걸리기 쉬워요.				장미나 크리스마스로즈, 플란넬 플라워를 비롯한 오스트레일리아 원산지의 꽃들은 대체로 비에 약해요. 화분이라면 비를 맞지 않는 곳으로 옮겨 두세요.		
15	16	17	18	19	20	21 **하지** 음악 축제
		비를 좋아하는 수국은 싱글벙글~!!				프랑스에서는 마을 곳곳에서 콘서트가 열려요. 어디서나 음악을 들을 수 있는 행복한 날이죠.
22	23	24 성 요하네의 축일	25	26	27	28
		프랑스의 작은 마을에서는 광장에 모닥불을 피우고 춤을 춰요.	수국 잎은 1/3 정도 잘라 주세요!	라벤더, 수국, 마거리트 등을 꺾꽂이할 시기예요. 라벤더		
29	30					

프랑스의 시골 마을에서는 하지 무렵, 보리 이삭이 가장 아름답게 반짝일 때 기쁨의 춤을 춰요. 24일 성 요하네의 축일처럼 말이죠.

6월의
가드닝
아이디어

Garden ideas in June

6월 2일은 장미의 날...

가을에 피는 장미보다 초여름 장미가 훨씬 화려하고 멋스러워요. 파리에는 1,200종류나 되는 장미가 피어 있는 바가텔 공원이 유명한데요. 굳이 파리까지 갈 것 없이 일본 이즈 지방에도 카와즈라는 곳에 바가텔 공원을 완벽하게 재현해 놓은 장미 공원이 있어요. 이름도 '카와즈 바가텔 공원'. 이곳은 80미터나 되는 덩굴장미의 퍼걸러(식물이 타고 올라갈 수 있게 만든 것)가 압권이에요. 레스토랑이나 장미 용품 전문점도 있다고 하니 방문 기념으로 장미 홍차나 컵 등을 구입해서 꼭 그려 보세요.

Rosehip Tea
Rosehip Tea
21 INDIVIDUALLY WRAPPED TEA BAGS
Rosehip Tea
40G/1.4oz

✂ 매실 주스병에 ♥ Label 을 그려 보세요! ✂

6월은 매실의 계절. 간단한 매실 주스를 만들어 봐요. 농축된 매실 주스에 탄산수를 섞으면 무알콜이긴 해도 '식전주' 기분을 낼 수 있어요. 플럼이나 블루베리로도 OK! 다양한 재료로 만들어서 라벨을 그려 주방에 두면 그것만으로도 충분히 멋진 장식이 된답니다.

le vinaigre
de
Prunes

간단한 매실 주스 만드는 법

1 유기농 매실을 깨끗이 씻어 하룻밤 물에 담궈 불순물 제거하세요.
2 다음 날, 잘 씻은 매실을 이쑤시개로 알알이 구멍을 내고, 뜨거운 물로 소독한 병에 설탕과 식초를 넣고 함께 잘 섞어줘요.
3 일주일 정도 지나 매실이 떠오르면, 완성!

la confiture
de fruits

Jus des
Plums

la marmelade
マーマレード

Jus de UME

Flower of June : Hydrangea

Step1. 연필로 대강의 꽃의 위치를 정하세요.

윗부분의 여백이 여유 있으면 균형감 있게 보여요.

Step2. 떡지우개 윤곽을 그려 보세요.

＊꽃＊
파란색

＊꽃술＊
풀색

＊잎맥＊
녹색

＊잎＊
진녹색

잎을 삐죽삐죽하게 그리면 수국 느낌을 잘 살릴 수 있어요.

Step3. 윤곽 안쪽에 색을 칠하세요.

＊꽃의 중앙＊
노란색이 보이는 부분만

＊잎＊
진녹색

＊꽃＊　연분홍색
＋
연보라색

Pick Up!　꽃잎 칠하는 법

①~④ 색연필로
'꽃의 그러데이션'을 표현하기 위해서는 먼저 칠한 색을 남겨 두고 다음 색을 덧칠하세요.

⑤~⑧ 색연필로
물을 묻힌 붓의 중간 부분으로 색을 펴바르면 종이 위에서 색이 섞여요.

①
윤곽: 파란색
꽃술: 황록색
꽃의 중앙: 노란색

②
중앙의 노란색을 피해 분홍색으로
＋

③
먼저 칠한 색을 조금 남기고 연보라색으로
＋
밖에서 안으로

④
먼저 칠한 색을 조금 남기고 파란색으로

⑤
〈연한 색〉에서
〈진한 색〉으로

⑥

⑦

⑧

POINT! 아련한 색일수록 복잡한 색!

수국은 아련한 색이 매력적이죠. 한 잎 한 잎 꽃과 잎에 숨겨진 색을 찾아내는 게 수국 그리기의 중요한 포인트예요. 딱 보면 파란색인데 실제 색은 분홍색이나 황록색이 숨겨져 있을 수도 있거든요. 바로 이렇게 숨겨진 색의 포인트를 살리는 게 멋진 작품을 완성할 수 있는 비결이에요.

전체에
수채색연필
물을 더한다

수국은 일본이 원산지이지만, 프랑스의 노르망디 지방에 세계 제1의 품종을 모아 둔 정원이 있어요. 바로 샴록 (shamrock) 정원이죠. 이 정원에서는 주인이 일본의 각 재배지를 찾아다니며 옮겨 놓은 수국들이 흐드러지게 피어 있는 걸 볼 수 있어요.

Flower of June : Rose

Step1. 여백을 생각하며 위치를 잡아 보세요.

장미 품종 중에는 컵 모양으로 피는 꽃이 있어요. 정말 컵과 똑같네요.

잎맥을 보고 잎의 대략적인 위치를 잡으세요.

Step2. 윤곽을 잡고, 떡지우개 로 깨끗하게 정리하세요.

Pick Up! ── 꽃잎 그리는 법 ──

① ② 꽃의 중심

꽃의 가장 아래 부분

꽃의 중심 = 장미가 팔랑팔랑 떨어졌을 때의 모양이에요.

③ ④

중심을 축으로 바깥쪽부 터 꽃잎을 한 장씩 겹치 듯 그려 나가세요.

세심한 부분을 그려 넣어요.

Step3. 꽃잎 한 장을 한 덩어리로 해서 칠하세요.

* 꽃의 윤곽 *
　　연분홍색

* 꽃 *
　안쪽과 아래 부분:
　노란색
　+
　꽃잎 아래쪽의
　진한 부분:
　진한 노란색

잎을 자세히 보면
자홍색이 있어요!

* 잎의 윤곽 · 줄기 *
　자홍색
　진녹색

Step4. 꽃과 잎의 중심(잎맥)을 향해 색연필을 움직여 칠해 나가세요.

바깥쪽에서
↓
안쪽으로

* 잎의 뒷면 *
　진녹색

밖
↓
안

잎은 잎맥을
향해 칠하세요

* 꽃의 바깥쪽 · 윗부분 *
　오렌지색
　+
　빨간 부분에는
　빨간색으로

* 잎 · 줄기 *
　녹색
　줄기 가까운 부분:
　진녹색

POINT! 서로 겹쳐진 꽃잎 그리기

장미를 그려 보고 싶지만 어려울 것 같아 망설이고 계시나요? 하나
도 어렵지 않아요!! 꽃잎을 겹치듯 그리면 된답니다.

장미
Rose

잎에만
물을 더한다

매화, 벚꽃, 복숭아, 딸기, 살구 모두 다섯잎 꽃잎으로 장미의 친구들이죠.
장미 종류가 2만 종이나 된다고 하는데, 꽃잎은 모두 '5'의 배수예요.

How to

표시한 순서대로 한 장 한
장 칠하세요.

윤곽: 오렌지색
꽃 전체: 노란색 +
　　　　진한 노란색

꽃잎의 윗부분:
오렌지색

꽃잎의 끝부분:
진한 오렌지색

53

미니 장미 도감

Le dictionnaire par Roses

찰스 다윈
Charles Darwin

영국에서 2001년에 나온 비교적 참신한
장미로 산뜻한 향이 매력적인 찰스다윈

장미의 원종(原種)

산테르 로열
Senteur Rovale

프랑스어로 '고귀한 향기'라는
뜻을 지닌 산테르 로열

Charles de Gaulle 샤를 드골

프랑스의 전 대통령 샤를 드골의 이름을 붙인
라벤더색의 장미

André le Nôtre 앙드레 르 노트르

베르사유 궁전의 프랑스식 정원을 설계한
앙드레 르 노트르에게 헌화된 장미

Iceburg 아이스 버그

장미를 키워 볼까요!

장미를 키우고 싶지만 어려울 것 같다고 주저
하는 분들이 많은데요, 전혀 어렵지 않아요.
무엇보다 장미 종류가 2만 종이나 되기 때문
에 환경에 맞는 품종만 잘 고르면 쉽게 키울
수 있어요. 반나절 정도 그늘에 둬도 괜찮은
품종이 세계에서 가장 많이 재배되고 있는 흰
장미 '아이스버그(원산지인 독일에서는 '백설공
주'라는 뜻)'예요. 또, 중국이 원산지인 목향장
미도 가시가 없어 키우기 수월해요. 노란색
과 흰색이 있는데, 나무 향이 나는 흰색과 달
리 노란색은 장미인데도 향기가 없는 신기한
품종이에요. 병충해를 입고 잎 전부를 떨궈도
이듬해 봄이면 작은 새싹이 돋아나는 생명력
강한 품종이죠. 다양한 품종이 있으니 꼭 한
번 도전해 보세요!

Disneyland Rose 디즈니랜드 로즈

꽃이 퍼레이드를 하듯 핀다고 해서 디즈니랜드 로즈
라는 이름이 붙여진 장미. 캘리포니아 디즈니랜드에
서 많이 볼 수 있어요.

장미 이야기

장미의 이름에는 저마다의 이야기가 담겨 있어요. 하나하나 들여다 보면 장미 육종가들의 애정이 담뿍 깃들어 있는 것만 같아 참 흥미로워요. 장미는 아무래도 서양의 꽃이라는 이미지가 강하지만, 18세기 이전에는 숭국이 오히려 야생종도 많고 재배 역사도 길었다고 하네요. 프랑스에서 세계의 장미를 수집하고 종자 개발을 한 사람은 조세핀 왕비였어요. 나폴레옹에게 이혼을 당하고 상심한 그녀는 파리의 외곽 말메종 성에서 은둔 생활을 했는데, 노년을 거의 장미 품종 개량에 헌신했죠. 꽃 전문화가 피에르 조셉 르두테에게 〈장미 도감〉을 그리게도 했고요. 그녀의 유별난 장미 사랑이 바로 지금의 장미 대국 프랑스의 기초를 다진 셈이죠.

Albrecht Dürer 알브레히트 뒤러
르네상스 시대의 독일 화가 알브레히트 뒤러에게 바친 장미

오노레 드 발자크
Honoré de Balzac
19세기 프랑스의 문호 발자크를 기념해 이름 붙인 오노레 드 발자크

Peace 피스
1945년 평화를 기원하며 미국에서 소개된 장미 피스

피에르 드 롱사르
Pierre de Ronsard
'내일을 생각하지 말고 오늘을 위해 장미를 수집하자!'라고 말한 프랑스 르네상스 시대 시인의 이름을 붙인 덩굴장미의 여왕 피에르 드 롱사르

7 July·juillet

1 여름하면 바다!	2	3	4 미국독립기념일	5 나팔꽃 피는 시기 도쿄 이리야 지역에서는 해마다 7월 7일 전후로 나팔꽃 축제가 열려요.	6	7 소서
8 중국차의 날	9	10	11 장마가 끝나기 전 무성한 잎을 솎아 내 통풍이 잘 되게 하세요. 꽃이 진 라벤더의 가지치기도 잊지 마시길…	12 Cut!	13	14 파리 축제
15 수국 가지치기 Cut!	16	17 수국은 이듬해에 꽃을 볼 수 있도록 이 시기까지 잘라 주세요. 자른 꽃은 드라이플라워로 만들어 예쁜 화환으로!	18	19 복숭아가 제철	20 7월 하순은 차독나방의 제2차 발생기. 잎 뒷면을 잘 체크하세요.	21
22	23 대서	24	25	26 이집트 속담에 '여름 수박을 먹는다'라는 말이 있는데, '이제 안심이다'라는 뜻이라고 해요.	27 수박이 제철	28
29	30 매실장아찌 담글 시기	31				

하늘색 치커리 꽃
여름 정원에서 사치를 좀 부려 볼까요.
샐러드에 치커리나 네스트리움 같은 허브 꽃을 장식해서 먹기!
아침마다 민트, 레몬밤, 레몬그라스 등을 띄운 싱그러운 허브차 즐기기! 뜨거운 물을 붓고 5분쯤 두면 특제 서머티가 완성!

EDIBLE HERBS

식용 허브 *edible = 식용의

체리세이지
꽃을 버터에 으깨어 넣고 소테(saute:버터를 발라 살짝 지진 고기)로 써요.

오레가노
토마토와의 궁합이 최고!

캐모마일
꽃 그대로 차로 사용하세요.

히솝
잘게 잘라 샐러드에 넣기도 하고, 차로 마시면 목에 좋아요.

8 August · août

1 일 년 중 물 소비량이 가장 많은 한 주. 물을 아낍시다!!	2	3	4 더울 때는 아이스크림이 최고!	5	6	7 입추
8	9	10 여름 채소나 과일이 많이 수확되는 주	11	12	13	14
15	16	17	18	19 블루베리와 라즈베리 시즌이 끝나고, 맛있는 가을 과일의 계절이 돌아와요.	20	21
22	23 처서 슬슬 더위가 수그러드는 시기	24	25 아직 잔서가 남아 있긴 해도 저녁 바람은 가을 느낌이 들어 요. 슬슬 가을과 겨울 정원을 가꿀 준비를 해야 할 시기예 요. 무, 배추 같은 겨울 채소와 팬지, 바이올렛 등의 파종을 시작하세요!	26	27	28
29	30	31 채소의 영양과 맛을 다시금 생각 해 보는 날이에요.				

블랙베리의 꽃

일일초
요즘 더위에 강한 꽃으로 알려져 더욱
인기 있는 일일초. 꽃이 핀 후 가지치기
를 해 주면 가을까지 꽃을 볼 수 있어요!

풍선초

영국식 정원

장미와 허브가 활짝 피어 있어요. 자연과 동화된 듯한 감성적인
분위기가 물씬 풍기는 게 영국식 정원의 특징이죠.

세익스피어 생가 스트랫포드 어폰 에이번 근처의 코톤 코트의 정원

"The Garden"
영국의 원예와 정원 잡지

"The Garden"
스코틀랜드의 오픈 정원 정보를 얻을 수 있어요.

영국의 시인이자 소설가 키플링이 '영국은 정원(Garden)과 같다'
라고 했을 정도로 영국 곳곳에 야생의 정취를 느낄 수 있는 정원
이 많아요. 모네가 영국식 정원을 동경해서 프랑스 지베르니에 만
든 정원도 잘 손질된 느낌보다는 자연 그대로의 모습을 살린 영국
식 정원이었죠. 그리고, 영국의 대부분 지역에서 찾아볼 수 있는
풋패스! 산업혁명 이후 '걸을 권리(the Rights of way)'를 찾아야

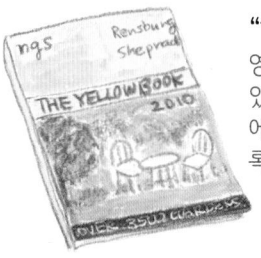

"The Yellow Book"
영국의 오픈 정원 정보가 실려
있는 《THE YELLOW BOOK》
에는 3,500곳의 정원 정보가 수
록되어 있어요.

한다는 생각을 바탕으로 만들어진 편안하게 걷는 길이라는 의미
예요. 여기서는 특별히 조성된 길이 아니라 귀족의 정원이나 마을
의 골목길 따위에 '풋패스'로 지정된 표시가 세워져 있으면 누구
나 걸을 수 있는 길을 말해요. 무려 그 길이가 14만 6,900킬로미
터나 된다고 하니 놀라지 않을 수 없어요. 과연 황태자까지 나서
서 유기농 재배 농장을 관리하는 나라답네요.

아름답게 손질된 나무와 잔디밭이 대칭을 이루는 구조입니다.
디자인을 중시하는 프랑스 정원의 특징이 잘 드러나 있죠.

Le jardin
르 자르댕(정원)

파리의 오테유 온실 정원은
프랑스혁명 이전에는 루이 15세의 묘상
(어린 모종을 가꾸는 온상)이었어요.

Jardin des serres d'Auteil
오테유 온실 정원

프랑스식 정원의 원조라고 하면 바로 베르사이유 궁전의 정원이에요. 이 정원의 설계자는 장미의 이름으로도 잘 알려진 앙드레 르 노트르예요. 원근법을 도입한 정원은 기하학 문양으로 손질된 나무와 잔디가 있고, 무엇보다 꽃이 눈에 띄지 않는 '정돈된 초록의 미'를 자랑하죠. 반면 이를 싫어한 마리 앙트와네트는 영국식 자연주의 정원을 만들도록 명령했어요. 겨우 열다섯 나이에 루이 16세와 정략결혼 한 그녀는 프랑스식 정원의 모든 것이 다 싫었나 봐요.

현재 파리에는 프랑스가 단단히 자부심을 갖고 있는 450여 개의 공원이 있어요. 그 시작은 '파리에도 런던처럼 공원이 있었으면….' 하고 투정을 부린 나폴레옹 3세였지요. 당시 정원은 귀족들만의 전유물이었지, 서민에게는 사치였어요. 하지만 1852년, 망명지였던 런던에서 돌아와 프랑스 황제가 된 나폴레옹 3세가 왕실의 사냥터였던 블로뉴 숲을 시작으로 '정원'을 차츰 개방하고 공원으로 정비하기 시작했어요. '시민을 위한 공원'이 바로 민주주의의 상징이 된 셈이지요.

"Paris, 100 jardins insolites"
파리의 정원 100곳

정원 스케치
Garden Sketch

How to

🌹 English Garden
영국식 정원

① 화면을 대강 네 등분해서 집이나 아치 등의 기준
이 될 만한 곳을 그려 두세요. 떡지우개

② 각각의 장소를 칠하세요.

＊초목＊
🖌 녹색 + 🖌 진녹색

＊하늘＊
물색

＊지면 · 안쪽건물＊
🖌 진갈색

＊장미 등의 꽃＊
진노란색
🖌 자홍색

＊라벤더 · 지붕 · 아치＊
물색 + 🖌 파란색 +
🖌 보라색

단순한 형태의 정원 스케치에 도전해 보세요 ♪

③-a
물을 묻힌 붓으로 펴 발라
주세요. 이때 장미는 둥글
게 칠하세요.

③-b

④ 우거진 나무 느낌을 살리면서 붓을 움직이세요.

⑤ 위쪽으로 향한 라벤더는 붓을 세로로 움직이세요.

완성

How to

▲ Jardin français ▲
프랑스식 정원

① 화면을 네 등분해서 중심이 될 건물(온실) 위치를 정하세요. 떡지우개

② 각각의 장소를 칠하세요. 이때 나무 배치로 원근감을 표현한다는 점에 주의하세요.

나무·잔디	*건물*	*하늘*	*땅*
전체: 풀색	남색	파란색	갈색
+ 나무: 진녹색	회색		*맨 앞의 꽃*
			빨간색

물기없음
물을 묻히기 전과 후는 이렇게 색깔이 달라요.
물기 있음

③ 붓을 눕혀 잔디의 녹색을 펴 바르세요.

④ 우거진 나무 느낌을 살리면서 붓을 움직이세요.

⑤-a
녹색 나무와 건물 윤곽선에 붓 끝을 대고 하늘을 칠하세요.

⑤-b

완성

정원은 신과 대화할 수 있는 이상적인 장소이다. (프랑스의 속담)

Flower of July & August : Lily

Step 1. 꽃의 중심이 꽃잎의 한가운데보다 오른쪽 위로 가도록 그려 보세요. 중심의 위치를 정확하게 잡으면 훨씬 생생하게 표현할 수 있어요.

꽃 모양을 단순하게 그려 보면(8쪽 참고) 원과 원추로 보여요.

POINT! 암술과 수술이 나와 있는 위치에 주의!

Step 2. 떡지우개 로 불필요한 선을 지우고, 진녹색으로 윤곽선을 칠하세요.

＊전체＊
깊은 녹색

꽃잎은 6장. 큰 잎부터 그리면 쉽게 그릴 수 있어요.

2

1

4

6

5

3

Step 3. 종이의 흰색 부분은 남겨 두고, 선으로 윤곽을 그리세요.

＊잎의 바깥쪽 · 줄기＊
녹색

＊잎의 안쪽 · 꽃술＊
풀색

잎의 바깥쪽과 안쪽의 색깔 차이를 표현하는 게 포인트!

＊꽃술＊
갈색

＊꽃의안쪽＊
노란색

Step 4. 배경에 물색을 칠하세요.

＊꽃술＊
빨간색

Step 5. 물을 충분히 묻혀 2~3회 물기를 뺀 붓으로 배경이 되는 물색을 그러데이션 하듯 칠하세요.

먼저 가장자리를 따라 윤곽을 칠하고, 바깥쪽으로 넓혀 가듯 칠하세요.

POINT! 색연필을 쓰지 않고 흰 꽃 그리기

흰 꽃을 그릴 때 흰색 색연필을 쓰진 않아요. 종이의 흰 부분을 남기고 그리는 법을 추천해요. 백합의 경우를 잘 살펴보면 노란색과 녹색 선이 들어가 있죠. 이 선을 그렸으면 나머지는 칠하지 말고 남겨두세요. 배경을 칠하면 저절로 꽃의 하얀 부분이 도드라져 보여요.

꽃술과 배경에
물을 더한다

성모 마리아의 상징으로 여겨지며, 순수한 혈통을 나타내는 꽃으로 종교화에 많이 등장하는 하얀 백합. 프랑스 왕가의 문장도 '백합'이라고 알려져 있는데, 사실은 아이리스예요. 프랑스어로 백합이 lis, 왕가의 문장도 fleur de lis(직역하면 백합꽃)이기 때문에 생겨난 오해인 것 같아요. 어쩌면 16세기에 '루이(louis)'의 꽃이라고 불리던 것에서 와전되었는지도 모르겠네요.

Flower of July & August : Hibiscus

Step1. 타원의 중심보다 오른쪽 아래로 수술을 그리세요.
긴 꽃술을 중심으로 꽃잎을 붙이듯 그려 나가세요.

POINT!
꽃의 중심을 오른쪽 아래로 잡으
면 꽃이 왼쪽 위를 향해 피어 있는
느낌이 들죠.

꽃은 원형, 잎은 삼각형의
변형이라고 생각해 보세요!

Step2. 꽃과 잎의 모양을 생각하며 꼼꼼히
윤곽을 그려 보세요. 떡지우개

잎의 윤곽선은 날카롭지
않은 톱니 모양으로!

임프레션기법

트레이싱페이퍼와 볼펜으로 잎맥을 그리면 가는 선도 간단히
그릴 수 있어요.

① 밑그림 위에 트레이싱페
이퍼를 올리세요.

② 볼펜으로 잎맥을 세게 눌
러 그리면서 종이에 자국
을 만드세요.

③ 트레이싱페이퍼를벗기고, 색
을 칠합니다. 자국 있는 부분
만 하얗게 남으면 흰 잎맥 완
성!

Step3. 바깥쪽에서 꽃의 중심으로 들어가듯
칠하세요. 먼저 진한 노란색부터 칠하고,
중심에는 진한 오렌지색을 칠해 보세요.

＊꽃의 윤곽과 중심＊
🖌 진한 오렌지색

바깥쪽 ↓
안쪽

바깥쪽 ↓
안쪽

＊꽃 전체＊
🖌 진한 노란색

＊잎 전체＊
🖌 녹색

＊잎의 뒷면＊
🖌 진녹색

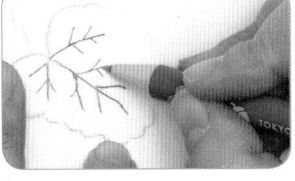

가운데 잎맥을 따라
녹색 🖌 을 덧칠하세요.

히비스커스
Hibiscus

수채색연필만으로

* 임프레션 기법 : 밑그림 위에 트레이싱페이퍼를 대고 연필이나 볼펜으로 강하게 선을 그어 밑그림에 자국을 낸 후, 그 위에 색을 칠해 흰선을 남기는 기법.

하와이 주의 꽃으로 잘 알려져 있지만, 원산지는 중국과 동아시아예요. 하와이에 전해진 후 개량을 거듭해 지금은 3,000여 종이나 된다고 해요. 에르메스의 포장지 색이 '에르메스 오렌지'라는 색인데, 가방에 사용된 약간 진한 오렌지색을 에르메스 사에서는 '히비스커스'라고 부른답니다.

9

September · septemble

1 키위가 제철	2	3	4 히비스커스는 9월이 한창!	5	6 포도가 제철	7 백로
8	9 중앙절 중국에서 유래한 명절로, 이날 국화 꽃잎을 띄운 술을 마시면 무병장수한 다고 해요.	10	11 용담과 뻐꾹나리가 피기 시작하고, 억새꽃가루가 날려요.	12	13	14
15 프랑스의 9월은 '빈티지'의 달. 와인용 포도를 수확하기 시작해요. 최근 들어 지구온난화로 수확 시기가 보름 정도 앞당겨지고 있다고 해요.	16	17	18	19	20 아직 여름 기운이 남아 있지만, 하늘은 분명 가을이네요.	21
22	23 코스모스가 피는 시기 코스모스보다 노랑코스모스 가 먼저 활짝 피었어요.	24	25 가을이 완연해지면 꽃집에서는 가을에 심을 뿌리채소와 크리스마스로즈의 묘목(2년생)을 팔기 시작해요.	26	27	28
29	30					

올리브 차

민트, 보리지, 레몬버베나 같은 허브는 9월 말에 자르고 말려 천연 방향제로 쓰거나 차와 입욕제를 만들면 좋아요. 올리브 나무의 잎도 찌고 말려 차로 마시죠. 지중해 지방에서는 예부터 올리브 차를 건강차로 즐겨 마셔요.

가을 장미는 봄 장미보다 아담하지만 은은한 멋이 있어요.

9월의 가드닝 아이디어

Garden ideas in September

뿌리채소는 언제 심을까?

9월이 되면 꽃시장에 뿌리채소가 나오기 시작해요. 아직 더위도 채 가시지 않은 정원에 올해는 어떤 걸 심을까! 마음은 당장 내년 봄에 가 있기라도 한 듯 두근두근 설레겠지만, 지열이 높으면 발아되기 어려우니 진정하고 은행잎이 노랗게 물들 때까지 기다렸다 심어 보세요. 수선화, 튤립, 무스카리꽃, 매발톱꽃 등의 산야초는 추위를 겪어야 꽃망울이 생겨요. 빨리 꽃이 보고 싶은 성미 급한 분들은 냉장고에 뿌리채소를 넣어 혹한기 훈련이라도 경험하게 해 주세요^^

narcissus	tulip	grape hyacinth	anemone	lily
수선화	튤립	히야신스	아네모네	백합

수경재배, 누구든지 간단히 할 수 있어요!

정원이나 베란다가 없어도, 평소 화분이나 흙을 사는 것조차 귀찮아하는 분들도 수경재배라면 괜찮아요! 유리컵이나 화병 등에 원예용 젤리와 유리구슬을 넣어 기르면 되거든요. 또, 멋진 글라스에 컬러 와이어로 뿌리채소를 고정해서 키우면 근사하답니다. 히야신스, 미니 튤립, 크로커스 등이 초보자용이니 꼭 도전해 보세요.

컬러 와이어로 구근을 고정하세요.

베네치안 글라스에 키우는 것도 강추!!

Flower of September: Cosmos

Step 1. 꽃은 둥그스름하게 그리고, 줄기에서 잎이 나온다는 점에 주의해서 그려 보세요.

Step 2. 떡지우개 로 불필요한 선을 지우고, 윤곽을 그리세요.

윗부분은 길게

위쪽을 향한 꽃은
위는 길게,
아래는 짧게 그려 표현!

앞부분은 짧게

＊꽃의 중심＊
🖍 노란색
＋
🖍 아래부분: 풀색

＊꽃＊
🖍 진분홍색

＊잎 · 줄기＊
🖍 풀색

잎은 가늘고 길게,
도마뱀 다리를
떠올리면서…!!

Step 3. 먼저 연분홍색부터 칠하고, 진분홍색으로 덧칠하세요.

＊꽃의 중심＊
🖍 자홍색

＊중심의 점＊
🖍 진갈색

＊꽃＊
🖍 전체: 연분홍색
＋
🖍 꽃잎 끝: 진분홍색

＊줄기 · 잎＊
🖍 진녹색

Pick Up! ── 꽃잎 칠하는 법

바깥쪽
안쪽

꽃잎의 바깥쪽에서 안쪽으로 칠하세요. 꽃잎의 중심을 향해 색을 모아준다는 느낌으로 칠하세요.

물을 묻힌 붓으로 칠할 때는 색연필과는 반대로 꽃잎의 안쪽에서 바깥쪽(색이 진한 부분)으로 칠하세요(9쪽 참고).

Pick Up! 가는 선 칠하는 법

가는 붓에 물을 묻혀 물기를 잘 털어낸 후 칠하세요.

붓을 세워 잡으면 칠하기 쉬워요!

POINT! 가느다란 선 모양의 잎 그리기

줄기에서 시작해서 가느다란 잎을 그린 후, 마지막에 면상붓(가는 붓)으로 섬세하고 아름답게 선을 표현해 보세요.

코스모스
Cosmos

전체에
수채색연필
물을 더한다

그리스어의 '아름답다'에서 유래된 말로, '질서', '우주'라는 뜻도 있지요. 'cosmetique(코스메틱:미용의)'이라는 프랑스어의 어원이 된 꽃이기도 해요.

Motif of September: Grapes

Step 1. 먼저 세로선 하나를 긋고, 대강의 모양을 잡으세요. 이때 먹고 난 포도 줄기 모양을 상상해 보세요.

Step 2. 세로선 주위에 포도알을 하나하나 겹쳐가며 그리세요.

떡지우개

조금 길쭉한 원, 동그란원… 자세히 보면 포도알의 모양이나 방향이 하나하나 다르다는 것에 주의!

Step 3. 연한 색부터 덧칠하세요. 처음부터 보라색을 칠하지 않도록 하세요.

잎·줄기
🟩 풀색

잎의 열매
〰️ 자홍색

안쪽 열매·그늘진 부분
🟪 보라색

전체를 칠하지 않고, 하얀 부분을 남겨 두면 포도알의 둥그스름한 느낌을 살릴 수 있어요!

Pick Up! ── 열매의 농담 표현법

비슷한 색을 칠할 때는 연한 색(자홍색)에서 진한 색(보라색)으로 붓을 움직이세요.

물을 칠하기 전 물을 칠한 후

※어느 쪽이든 3/4 정도 칠하고 멈추는 게 포인트예요. 한 바퀴 전체를 칠하면 색이 섞여 탁해지므로 주의!!

서로 다른 색을 칠할 때는 연한 색(녹색)에서 진한 색(보라색)으로 붓을 움직이세요.

물을 칠하기 전 물을 칠한 후

POINT! 색의 변화 표현하기

포도알 하나하나 색 배합이 서로 다른 포도송이를 그릴 때는, 보라색 농담(濃淡)으로 표현할 수 있는 색 이외의 색을 찾는 게 포인트예요!

포도
Grapes

전체에
수채색연필
물을 더한다

대홍수를 피해 방주로 간 노아가 인류 최초로 포도를 재배했다고 알려져 있어요. 평화와 축복, 풍요와 다산의 상징일 뿐만 아니라 기독교의 문장처럼 쓰이는 과일이에요.

Motif of September: Paper Box

Step1.

상자의 가로를 1로 놓고 세로와의 비율을 정하세요. 여기서는 세로 비율이 1과 1/2예요.

Step2.

➤ 부분의 선과 ✶ 부분의 선 모두 평행이 되도록 그리세요.

Step3.

✶ 딸기 · 레드베리 ✶
🌸 빨간색

떡지우개 로 불필요한 선을 지우고, 과일 모양을 꼼꼼히 〇에 그려 넣으세요.

Step4.

글씨는 사각 블록을 잡아 그 안에 맞게 써 넣으면 간단해요.

＊전체＊ ＊블루베리＊
🌼 노란색 ✿ 보라색

임프레션기법

딸기와 베리 씨앗(=하얀 부분)은 임프레션 기법으로 그리세요.

●베리● ●딸기●

① 그림 위에 트레이싱페이퍼를 올려 놓고 볼펜으로 강하게 눌러 씨앗을 그리세요. 종이에 자국(흰 홈)이 생길 거예요.

② 먼저 연한 색부터 덧칠하세요.

③ 진한 색을 덧칠해 나가다 보면 파인 부분에는 색이 칠해지지 않아 잔 무늬들을 하얗게 표현할 수 있어요.

데셍의 기초는 바로 상자 그리기!
상자 그리는 법을 제대로 배워 놓으면 뭐든지 그릴 수 있게 된답니다.

콘플레이크 상자
Paper Box

수채색연필만으로

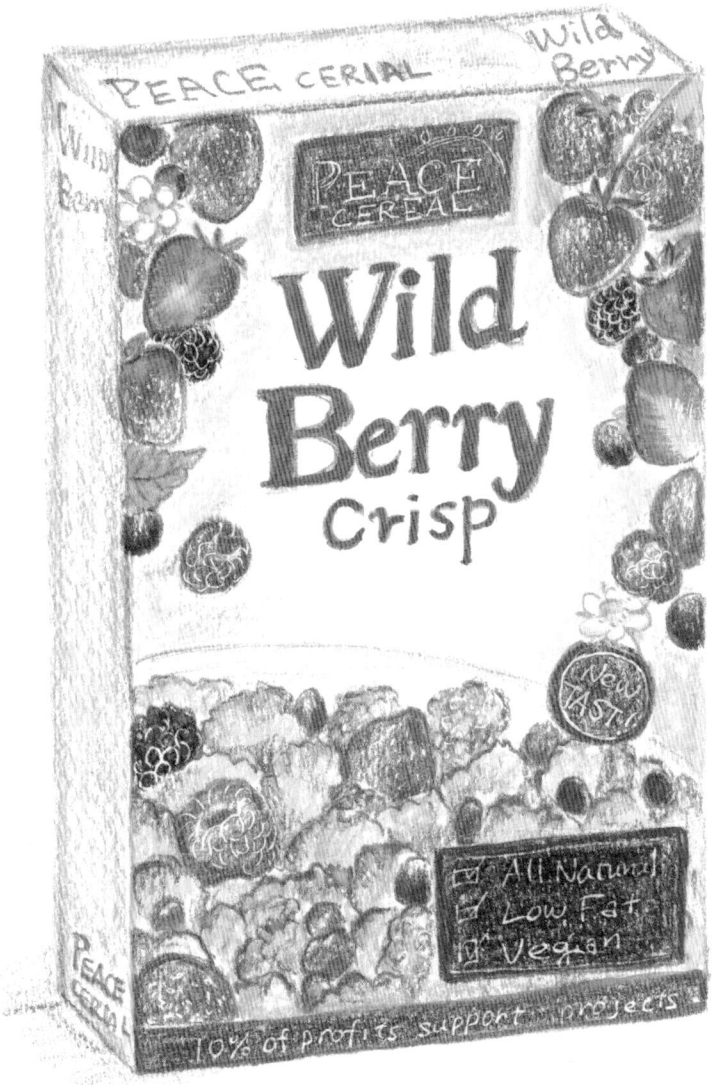

10 October · octobre

1 커피의 날	2	3 가을 등산	4	5	6	7
			핼러윈 장식을 해 볼까요! 초콜릿 코스모스, 휴케라 등의 화분에 호박을 살짝 놓아 두면, 핼러윈 분위기 가득한 정원으로 변신!			초콜릿 코스모스
8 한로	9	10 토마토 끝물	11	12	13 고구마 수확	14
	토마토가 끝물일 때, 토마토에 고기소를 넣어 오븐에 구워 드세요!	TOMATO	맛있는 샐러드 재료가 되어 주던 여름 채소는 들어가고, 몸을 따뜻하게 해 줄 뿌리채소가 등장하네요.			
15	16 세계 식량의 날	17	18	19	20	21 이맘때 등불축제
		가을 장미와 클레마티스가 활짝 피었어요.			가끔 양초만 켜고 식사를 하는 것도 ^^	
22	23 상강	24	25	26	27 Teddy bear's day	28
		1년 치의 딜(dill)을 수확해서 열매는 차로, 잎은 말려 보관하다 생선 요리에, 날것 그대로는 순무나 인삼 피클에 넣으면 맛있어요!		감이 나올 시기		
29	30	31 Halloween	가을 가지가 맛있어지는 계절이에요. 파리 마레 지구의 한 중동요리 레스토랑에서는 이즈음에 빠짐없이 가지 페이스트가 메뉴로 나와요. 별명이 '가난한 사람들의 캐비아!'라니, 그 정도로 맛있다는 이야기겠죠!			

크리스마스로즈의 포기나누기는 10월 중에 하세요!

이탈리아의 호박 모양 파스타. 정말 귀엽죠♪

TRICK or TREAT !

가을은 말린 과일과 견과류 케이크의 계절!

Garden ideas in October
Halloween에는 왜 호박 일까요 ?

핼러윈 하면 '호박'을 떠올리는데, 원래는 비트(순무)였어요. 시작은 11월 1일 카톨릭의 모든 성인을 축하하는 '만성절'의 전야제였던 것이 미국에 전해져 축제처럼 되었지요. 잭이라는 천국에 갈 수 없는 괴팍한 성격의 남자가 악마에게 받은 비트에 구멍을 내서 랜턴처럼 들고 돌아다녔다는 이야기에서, 이 호박을 '잭오랜턴 (Jack-o'-lantern)'이라고 불렀어요. 그런데 왜 비트가 아니라 호박일까요? 맞아요, 미국에서는 이 무렵에 호박이 많이 수확되었기 때문에 당연히 핼러윈의 상징이 된 거예요. '트릭 오어 트릿(trick or treat)'이라고 말하고 과자를 받는 것은 "영혼의 케이크를 줘♪"라고 하면서 떠돌아다니던 혼령들의 이야기에서 유래했다고 해요. 영혼의 케이크는 말린 포도, 시나몬, 그리고 너트메그가 들어간 버터 쿠키예요. 요즘 우리에게는 핼러윈이 인기 있는 축제이지만, 정작 핼러윈이 시작된 유럽에서는 분위기를 느끼기 힘들어요. 이제 핼러윈은 미국의 축제가 되었죠. 9월 중순이면 벌써 집집마다 색색의 호박으로 정원을 장식해요. 제가 어느 해인가 핼러윈 시즌에 정원이 멋지기로 이름난 라스베이거스의 벨라지오 호텔에 머문 적이 있었는데요, 호박, 마녀, 유령 인형에 온통 오렌지색 꽃들로가득하던 환상적인 정원이 정말이지 인상적이었답니다.

핼러윈 시즌에는 이런 예쁜 리스나 호박 모양의 가든 피크, 랜턴 등으로 정원을 장식해 보세요!

잭오랜턴
(Jack -o'-lantern)

랜턴 안에 양초를 넣어요.

화분에 핼러윈 가든 피크를
꽂아 분위기 UP!

Motif of October : Pumpkin & Cookie

Step 1. 타원에 가깝게 모양을 그리세요.

Step 2. 표면에 줄을 그리세요.
떡지우개

Step 3. 윤곽을 따라서 안쪽을 칠하세요.

＊전체의 윤곽＊
진녹색

＊전체＊
물색 호박의 곡선을
따라서 둥글게

＊꼭지＊
진회색

Step 4. 초록색으로 덧칠하세요.

＊전체＊
연두색
＋
초록색

＊진한 부분＊
진녹색

● 주황색 호박 ●

＊전체의 윤곽과 꼭지＊
진회색

＊전체＊
노란색

둥근 느낌을 살리려면
군데군데 진한 색으로
덧칠해 주세요.

＊옆＊
오렌지색

＊위아래＊
진한 오렌지색

Step 1. 먼저 사선으로 십자를 그리고, 쿠키가 평평해 보이도록 윤곽을 잡으세요.

Step 2. 쿠키의 얼굴 모양은 보조선을 표시한 다음 그리면 겉돌지 않고 안정적으로 보여요.

떡지우개

Step 3. 처음에 노란색을 칠하면, 딱 알맞게 구워진 쿠키처럼 보여요.

＊윤곽＊
진회색

＊안쪽＊
노란색

Step 4. 진한 색을 덧칠해 보세요.

＊윤곽＊
진갈색

＊쿠키의 진한 부분＊
진한 오렌지색
＋
갈색

호박은 노란 열매의 색을, 쿠키는 굽기 전의 밀가루 색을 의식하면서 칠해 보세요. 겉뿐만 아니라 속살의 색까지 신경 써서 칠하면 고유의 색을 표현할 수 있어요.

호박
Pumpkin

전체에
수채색연필
물을 더한다

핼러윈데이 분위기 물씬 풍기는 호박 귀신이 그려진 하리보젤리 선물은 어떨까요? 하나도 안 무섭고 귀엽기만 하죠^^

Pumpkin cookie
호박쿠키

수채색연필만으로

블루베리

블랙베리

라즈베리

나무 열매 도감

캐나다에는 말린 석류도 있어요.

프랑스의 마롱 글라세(밤을 설탕에 절인 프랑스식 과자), 슈퍼에서도 팔아요.

가을 산책의 즐거움이라고 하면 바로 온갖 나무 열매들을 볼 수 있다는 거죠. 도심 속 작은 공원에도 자~알 살펴보면, 도토리나 솔방울이 눈에 띌 거예요. 제각각 크기나 모양이 다른 도토리를 발견했을 때의 소소한 행복이란! 사진으로라도 남겨 와 엽서 한 귀퉁이에 그려 보는 재미는 또 다른 작은 행복이죠. 블루베리나 라즈베리 등은 집에서도 충분히 키울 수 있어요. 특히 블루베리는 더위나 추위에 강한 다품종이라서 주변 환경에 맞춰 고르면 의외로 쉽게 키울 수 있어요. 참, 블랙베리는 추운 곳에서는 열매가 열리지 않지만, 따뜻한 곳이라면 그냥 놔두기만 해도 해마다 많은 열매를 맺으니 꼭 키워 보세요.

졸참나무

산딸나무

돌참나무

상수리나무

프랑스에서 인기 있는 밤잼

Motif of October: Apple

사과
Apple

수채색연필만으로

POINT! **자연스럽게 빨간색을 칠하기**

빨간 사과를 그린다고 해서 다짜고짜 '빨간색'부터 칠하지 않아요.
먼저 과육 색깔부터 칠한 다음 마무리로 빨간색을 칠해 보세요.

①

- 꼭지: 갈색
- 전체: 색연필을 눕혀서 오렌지색으로 연하게 칠하세요.

②

꼭지 주위: 초록색

떡지우개

- 윤곽: 진한 오렌지색
- 진분홍색
 둥근 느낌을 살리면서 사과의 곡선을 따라 칠하세요. (물색으로 표시된 부분)
- 아래 부분: 노란색

★**스피드 마무리**★

간단히 마무리하고 싶을 때는
이 정도만 실해도 좋아요!!

③

색이 진한 부분: 빨간색

♪꼼꼼 마무리♪

본격적으로 꼼꼼하게 마무리하고 싶다면
색을 한 번 더 덧칠해 보세요.

+plus♪

- 자홍색으로 깊이감을 더해 주세요.
- 물색으로 표시한 부분이 사과의 형태예요. 빨간색으로 칠하세요.

사과는 프랑스어로 pomme(포므), 감자는 pomme de terre(밭에서 나는 사과)라고 해요. 그러니 사과를 그릴 땐 감자 색부터 칠하고 분홍색, 오렌지색, 빨간색 순서대로 색을 칠해 주면 깊이감을 표현할 수 있겠죠. 우리와 달리 프랑스어나 영어에서는 사과가 빨간색보다는 초록색이라는 이미지가 더 강하죠. 그러니 프랑스어도 영어도 사과 색은 곧 초록색이에요. 아담과 이브가 먹은 사과도, 트로이 전쟁의 발단이 된 파리스의 사과도 모두 초록색이에요.

언제 어디서나 캔으로 하는
간단 가드닝 Gardening

캔이나 컵에 키워 보세요!!

수경재배법

정원이 없어도 베란다가 넓지 않아도 즐길 수 있는 게 바로 수경재배예요. 간단히 말해 수경재배는 하이드로볼(점토성의 흙을 고온에서 구운 것으로 물을 흡수함)이나 원예용 젤리(흡수성 폴리머로 되어 있음)를 사용해 흙이 아닌 물로 키우는 걸 말해요. 예쁜 홍차 캔이나 유리 용기에 하이드로볼이나 젤리를 넣고 모종을 넣으면 완성이에요. 또는, 플라스틱 용기를 반으로 잘라 화분을 만들어 보세요. 이렇게 여러 개를 만들어 쿠키 상자에 모아 키울 수도 있어요. 이것저것 귀찮다면 처음부터 하이드로볼에 씨앗을 넣고 물만 부어 주면 발아가 되는 것도 있고, *에디블 플라워나 키친 허브용 재배컵도 있으니 편하게 이용해 보세요.

캐모마일 등은 테이블 위에 두고 간단히 키울 수 있으니 차를 마실 때 꽃잎 한 장 찻잔에 띄운다면, 꽃 한 송이 그려 그림엽서를 만든다면 정말 근사하겠죠!

* 에디블 플라워 : 식용화 (먹을 수 있는 꽃)

화분 대신 푸아그라 캔을 사용해요.

웨지우드 딸기 무늬 홍차 캔에
딸기를 심어요.

물을 주면 캐모마일이 자라나는
유리병처럼 생긴 재배 도구예요.

플라스틱 용기를 잘라 화분으로 준비하고, 하이드로볼 속에 씨앗을 넣어 큼직한 쿠키 상자에 모아 키워 보세요.

하이드로볼

예쁜 캔에 모종을 보관하세요

예쁜 홍차 캔 같은 건 버리기 아까울 때가 있죠. 제 경우엔 그림 소재로 쓰거나, 꽃 모종, 정원용 와이어, 네임 태그를 보관할 때 쓰기도 해요. 또 큰 캔이라면 바닥에 드라이버나 망치로 구멍을 내서 화분으로 쓰기에 적당해요.

정원 가꾸기는 연애와 참 비슷한 것 같아요. 어디에 무얼 심을까, 어떤 종류의 식물이 좋을까 고민하게 되죠. 정말이지 '상대'를 알면 알수록 그리워하는 마음이 강해지는 사랑의 감정과 닮아 있는 것 같아요. 예를 들어 식물의 기원을 살펴본다고 생각해 보세요. 오스트레일리아 원산지의 식물 중에는 씨앗에 뜨거운 물을 뿌려서 심는 꽃도 있어요. 원산지에서는 산불이 난 후에 발아한 꽃이기 때문이죠. 또 수선화, 튤립, 무스카리 등 대부분의 구근식물이나 산야초는 추위에 노출되어야 꽃을 피워요. 반대로 프리지어 등 남아프리카가 원산지인 구근식물은 추위에 약해요. 이 경우는 12월 중순이 지나면 심어서 혹한기를 보낸 다음 발아가 되도록 해야 해요. 모종을 구입하면 우선 원산지나 특색이 표시된 팁에 주목하세요. 그리고 구근을 보관할 때는 주방에서 쓰는 망이나 부직포를 활용하면 좋아요. 귀여운 리본으로 묶어 주방 자투리 공간에 보관하면 장식에도 도움이 된답니다.

그리고 한 가지 더, 요즘 관심이 높아지는 게 바로 '공영식물'이에요. 예들 들어 토마토 옆에 바질 을 심으면 향 때문에 진딧물 등이 생기는 걸 막아 주듯이 가까운 곳에 심어 서로의 성장에 좋은 영향을 주고받는 식물을 말해요. 장미 주변에 라벤더나 펠라르고늄, 타임을 심어 놓으면 해충 예방이 돼요. 반대로 양배추와 고구마는 함께 심으면 양배추는 고구마에 안 좋은 영향을 주죠. 식물끼리의 궁합도 중요하다는 점을 알아 두세요.

카렐차펙 캔은 어느 것이든 다 예뻐요♪

▲ 애호박 씨앗

◀ 치커리 씨앗

주방에서 쓰는 망을 쓰면 굉장히 편리해요. 구근을 포장하거나 화분 바닥에 거름망 대신 쓸 수도 있죠.

◀ 피렌체 회향의 씨앗

◀▲ 앨리스와 피터 래빗 그림이 그려진 영국 분위기 물씬 풍기는 홍차 캔이에요.

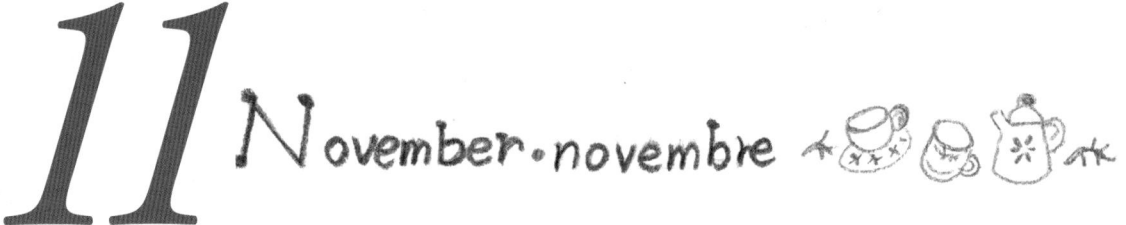

11 November·novembre

1	2	3 국화가 활짝	4	5	6	7 입동
프랑스에서는 la Toussaint 만성절(万聖節)		요맘때 국화가 활짝 핍니다. 프랑스에서 국화는 무덤에 비치는 꽃이라는 이미지가 있어 선물로는 적당하지 않아요. 그런데 과꽃은 예외죠. 특히 '중국의 아스타'라는 품종이 인기 있어요.			아네모네는 서양인들이 좋아하는 꽃이에요. 미나리아재비과로, 더위에 약하므로 여름엔 반나절쯤은 그늘에 두세요.	
8	9	10	11	12	13	14
미리 사둔 바이올렛이나 팬지는 요맘때쯤 가지치기를 해주세요. 한겨울에 꽃을 많이 피울 거예요.		cut!		추분 지나 초가을부터 이 무렵까지가 패랭이꽃이 절정일 때예요. 패랭이 꽃은 카네이션의 일종으로 고대 그리스 시대부터 인기 있던 꽃이랍니다.		
15	16	17 밤밥	18	19	20	21
		밤밥이 가장 맛있을 때네요. 밤색 하면 '마롱(밤을 뜻하는 프랑스어)'을 떠올리는데요, 프랑스어로 '마롱'은 적갈색에 가까워요. 밤색은 '샤테뉴'라고 해요.				오색고추
22 소설	23 추수감사절	24	25 프랑스에서는 성 카타리나 축일 la Sainte Catherine	26	27	28
Thanks giving day	미국에서는 추수감사절이에요. 라즈베리 소스 곁들인 칠면조 고기를 먹어요.			이 무렵 꽃시장에서 자주 볼 수 있는 오색 고추는 예쁘긴 하지만 식용은 아녜요. 식용 고추를 사서 주방에 말려 두면 요리나 리스 장식에 쓸 수 있어 편리해요!		
29	30					
	코스모스가 질 때 씨를 모아 두세요. 코스모스의 원산지는 멕시코부터 애리조나에 걸친 고산지대예요.	고추				

프랑스의 11월은 우리에게도 친숙한 꽃 국화로 시작해요. 핼러윈이 미국의 피안(彼岸)이라면, 11월 1일 만성절(万聖節)은 유럽의 피안이라고 할 수 있어요. 성묘하고 국화를 바치는 날이에요.

Garden ideas in November

치즈와 비스킷마저도
멋진 그림이 되네요!

Dying Gracefully —

영국의 한 원예가가 11월을 '우아하게 시들어간다'라고
표현했어요. 11월은 열매와 낙엽의 계절이에요. 이제,
가을을 만끽하러 피크닉을 떠나 볼까요? 산과 들에는
가을의 모티브들로 가득해요.

피크닉 준비 너무 번거롭다고 생각하세요? 그냥 간단하게
바게트와 치즈, 꿀, 잼 같은 것을 챙겨가 그냥 빵에 얹어 먹
기만 해도 맛있어요. 일회용접시도 예쁜 냅킨을 깔아 장
식하고, 귀찮더라도 음료수는 패트병 말고 보온병에
홍차로 챙겨 가세요. 시나몬처럼 약간 매운 맛이 나
는 차가 어울려요.

그리고, 가장 주의할 건 바로 블랭킷이에요. 비닐 시드 밀고
자그마한 담요나 피크닉 블랭킷이 있다면 분위기가 훨씬 살
겠죠. 저는 11월이 되면 여름에 쓰던 유리 식기를 정리하고,
은식기를 준비해요. 식탁에도 피크닉에도 이런 '작
은 센스'에서 행복을 느낄 수 있답니다.

프랑스 사람들한테는 바게트가
'밥'과 존재예요.

이탈리아의 치즈 커터 칼

피크닉 바구니가 있다면 금상첨화 ♪

예쁜 냅킨은
피크닉의 필수품이죠^^

Motif of November : Tea cup & Saucer

Step1. 먼저 세로로 보조선을 그린 다음 가로선을 그리세요. A에서 D까지의 길이가 모두 정해진 후에 원으로 연결하세요.

Step2. 윤곽을 잡은 다음 보조선을 지우고, 손잡이 부분은 '딱 붙은 느낌으로' 그려 보세요.

A는 B보다 조금 길게

C, D, E는 좌우 길이가 같게

Step3. 무늬를 그릴 때는 찻잔의 곡선 느낌을 살리면서 그리는 게 포인트예요!

Step4. 떡지우개 로 불필요한 선을 지우고, 각각의 윤곽을 칠하세요.

이렇게 곡선을 살리면서!

＊자두＊
열매의 윤곽:보라색

열매의 안쪽:
진분홍색
＋
마지막으로
감색을 칠하세요.

＊베리＊
보라색

진분홍색

＊구스베리＊
진분홍색
진한 오렌지색으로
마무리하세요.

＊잎·줄기＊
갈색
＋
풀색 초록색

초록잎은 갈색 윤곽을 그려 주면 잎 모양이 더 또렷해 보이죠.

물뿌리개, 꽃병, 화분 등의 원추형 물체를 그릴 때는 모두 찻잔과 같은 방법으로 그리면 돼요.

찻잔
Tea cup
&
saucer

전체에
수채색연필
물을 더한다

홍차 이야기

그림을 그리다 살짝 피곤해질 땐 티타임을 가져 보세요.
홍차는 마시는 시간과 계절에 따라 종류가 달라져요.
오전 중에는 다즐링, 우바, 브랙퍼스트 등을 진하게 넣어 밀크티로 마셔요. 겨울밤에는 시나몬이나 사과, 꿀 등을 넣어 마시면 몸이 따뜻해지죠. 또, 여름엔 역시 얼그레이예요. 요즘에는 말린 체리나 오렌지, 블루베리 등 과일향의 찻잎이 다양하게 나와 있어 아이스티로 마시기에 최고랍니다. 포숑이나 루피시아라는 홍차 브랜드에서는 기간 한정판 인기 상품도 판매하고 있으니 시즌별로 꼭 체크해 보세요.

Frottage
낙엽 프로타주

예술의 계절, 가을! 낙엽으로 하는 간단한 아트에 도전해 보면 어떨까요? 종이가 아닌 트레이싱 페이퍼(투사지)에 그립니다.

① 낙엽 위에

② 트레이싱 페이퍼를 덮고 색연필로 따라 그려 보세요.

③ 눈 깜짝할 사이에 잎맥이 살아나요!

완성 ♪

Photo:J.Uruma
물론 낙엽이나 마른 잎이 아니어도 OK !

아무것도 깔지 말고 칠하세요.

잎사귀를 겹치듯 칠하세요.

* 프로타주는 그림 기법의 하나로, 종이를 나무나 돌 등의 거친 면에 대고 색연필, 목탄 등으로 문질러서 작품을 만들어요. 종이는 트레이싱 페이퍼나 화지(和紙·일본 전통 종이), 반지(半紙)를 추천해요.

전체에 수채색연필 물을 더한다

잎을 그릴 때는 잎맥이 가장 중요해요. 프로타주 기법(64쪽)으로 직접 감촉을 느껴가며 도전해 보세요.

	은행나무	벚나무	단풍나무
밑그림	떡지우개	떡지우개	떡지우개
초벌칠하기	바깥쪽 / 안쪽 · 윤곽: 갈색 · 안쪽: 노란색 · 잎의 바깥쪽에서 안쪽으로 칠하세요.	· 윤곽: 갈색 · 안쪽: 노란색 · 잎맥을 향해 색연필로 살짝 그려 넣는 느낌으로	· 윤곽: 갈색 · 안쪽: 노란색 · 하나하나 칠하세요.
겹쳐칠하기	· 전체: 진한 노란색 · 진한 부분: 오렌지색	· 전체: 노란색 · 진한 부분: 오렌지색 · 잎끝 · 줄기: 빨간색	· 전체: 갈색 · 진한 부분: 진한 노란색 · 잎끝: 초록색
마무리	· 전체: 진한 오렌지색 · 마르기 시작한 부분: 갈색	· 진한 부분: 빨간색 · 벌레 먹은 부분: 진갈색	· 잎끝: 풀색 · 전체: 진한 오렌지색 · 중심: 빨간색

가을 정원의 모티브들

Champignons
버섯 일품요리

양송이 버섯

버섯은 그림 소재로 꽤나 매력적이에요. 새송이버섯, 양송이버섯 등 슈퍼에서 팔고 있는 흔한 버섯도 충분히 좋은 소재가 되곤 하죠. 가을이 되면 버섯을 테마로 한 상품들이 워낙 다양해지니까 아이템으로 주목할 만하답니다. 그리고 혹시 10월에 프랑스에 갈 기회가 생긴다면 꼭 포르치니 버섯을 맛보세요. 숲에서 나는 야생버섯인데, 굉장히 향이 좋아요. 참, 요즘 건강에 신경 쓰는 이탈리아 사람들은 다진 고기 대신 새송이 버섯을 잘게 썰어 음식에 넣어 먹는다고 해요. 정말이지 버섯의 매력은 끝이 없는 것 같네요.

프랑스의 버섯 컵수프

새송이버섯

유키히메(雪姬) 버섯

전복버섯

버섯 마지팬이 들어간 컵케이크

애프터눈티의 가을 패키지는
버섯 모양♪

버섯 모양 유리병이
귀여워요!!

프랑스 참나무

La Feuille 낙엽 도감 morte

낙엽을 잘 살펴보면 색도 모양도 각양 각색! 하나하나 가을의 보석 같아요.

프랑스 참나무는 프랑스의 공원이나 성의 정원에서 흔히 볼 수 있는 가로수예요.

은행 나무

벚나무
꽃도 예쁘지만 단풍이 들면 더 근사해요!!

단풍 나무

휴케라
북아메리카가 원산지로, 잎사귀의 색이 55종류에 달하고, 단풍이 들어도 아름다워서 정원 장식으로 인기 만점이에요!

너도밤나무
자연의 물동이라고 알려져 있어요.

12 December · décembre

1	2	3	4	5	6 성 니콜라스의 날	7 대설
		안젤로니아가 질 무렵가을 원예 시즌이 끝나요.			산타클로스의 시초가 된 성 니콜라스는 아이들의 수호 성인이에요. 유럽에서는 이날 아이들에게 쿠키를 나눠 줘요.	

8	9	10	11 12 Roses	12 더즌 로즈 데이	13	14
	추위에 약한 오스트레일리아 원산지의 식물이나 히비스커스는 실내로 옮겨 놓으세요.			장미는 몇 송이냐에 따라 의미가 달라져요. 한 송이는 사랑의 고백, 12송이는 감사의 인사, 36송이는 프러포즈 할 때!		

15 장미 분갈이	16	17	18	19 New!!	20	21
이맘때까지 장미 분갈이를 해 두면 장미가 뿌리를 잘 내려 이듬해 탐스러운 꽃을 볼 수 있어요.					뿌리채소가 맛있는 계절!	

22 동지	23	24 뷔슈 드 노엘	25 Christmas	26	27 피터팬의 날	28
단호박 팥죽을 먹어 볼까요!!				프랑스에서는 크리스마스 케이크 하면 뷔슈 드 노엘이죠. 프랑스어로 뷔슈는 가지, 노엘은 크리스마스를 뜻해요.		

29	30	31 New Year's Eve
올해 정원 일의 마무리는 꽃 피우기를 마친 꽃나무 정리. 특히 장미의 경우, 잎은 남기고 꽃만 잘라 주세요.		

솔방울 사용법

솔방울 사용법. 실내로 들여 놓은 화분에 솔방울을 살짝 올려보세요. 크리스마스 분위기도 낼 수 있고, 공기가 건조하면 오므라드는 솔방울 덕분에 화분에 물 주는 시기도 알 수 있어요.

Garden ideas in December

'징글벨'은 원래
썰매의 협주곡!

왜 크리스마스엔 전나무 🌲 일까요?

산타클로스의 출신지라면 얼른 북유럽이 떠오르죠. 본래 크리스마스 트리의 기원은 북유럽 지역에서 동지 무렵에 추위에 아랑곳하지 않고 일 년 내내 푸른 상록수를 '생명의 나무'라고 해서 장식하던 풍습에서 나왔어요. 그 중에서도 특히 유럽의 전나무가 불사, 불변, 환생의 상징으로, 중세 이후 크리스마스 트리가 되었지요. 늘 푸르다는 말은 영어로 Ever green, 영원한 푸르름을 뜻하죠. 또 Bottle green 이라고 하면 와인병의 그린이라는 뜻으로, 와인의 맛이 항상 변함 없기를 바라는 마음이 담겨 있어요. 이탈리아어로 Pollice verde(초록 손가락)라고 하면 원예에 능숙한 사람을 기리겨요. 또, 이탈리아에는 베르디라는 이름의 음악가가 있죠. 이름에 녹색이라는 뜻이 있어서일까요. 베르디는 다수의 오페라 명작을 쓰고는 그 수입으로 100헥타르의 농지를 사서 저택의 정원에 개양귀비를 길렀어요. 그 덕에 말년에는 '위대한 농민'이라는 별명까지 얻었다고 합니다. 그러고 보니 스트라디바리우스와 같은 명품 바이올린도 전나무와 단풍나무로 만들어졌네요.

Joyeux Noël

솔방울에 가느다란 와이어만 연결하면 색다른 '크리스마스 소품'이 뚝딱 완성!

7월에 수국을 잘라 말려 뒀다가 리스에 장식하면 좋아요. 말린 수국이 세련돼 보이죠. 솔방울은 흰색으로 칠해 변화를주면 더 근사해진답니다.

천원숍에서 팔고 있는 리스에 와이어로 솔방울을 달아 주기만 해도 X'mas 리스 완성! 제아무리 게으름뱅이라도 전나무에 큼지막한 솔방울과 리본만 달아 주면 X'mas 장식을 할 수 있어요!

Flower of December : Poinsettia

Step1. 꽃의 중심을 정하고, 대략적으로 꽃의 전체 형태를 잡으세요.

변형된 원 모양의 꽃

중심 부분만 꽃으로, 나머지 주위는 잎!

Step2. 떡지우개 로 불필요한 선을 지우고, 윤곽을 그리세요.

＊ 꽃과 잎의 윗부분 ＊

빨간색으로 잎맥을 그리세요.

＊ 꽃과 잎의 아래부분 ＊
진녹색

Step3. 잎마다 색깔이 다르다는 데에 주의하세요!

위쪽 잎과
잎끝: 빨간색
＋
위쪽 잎의
가운데 부분: 오렌지색
＋
아래쪽 잎: 풀색

풀색을 띤 빨간색, 오렌지색이 많이 섞인 빨간색, 전체가 빨간색 등, 유심히 보면 잎의 색깔이 하나하나 다 달라요! 이 모습을 색의 그러데이션으로 나타내 보세요.

● 잎으로 〈빨간색〉 칠하는 법을 연습해 보세요! ●

처음부터 빨간색을 칠하지 않고, 단계적으로 색을 겹쳐 칠하는 게 중요해요!
빨간색을 너무 진하게 칠하지 않도록 주의하세요.

⑤

윗부분

⑥

아래 부분

 ① 빨간색 으로 윤곽

 ② 밝은 부분에 진노란색

 ③ 오렌지색 덧칠하기

 ④ 가운데를 남겨 두고 빨간색 으로 마무리

POINT!

수채화 형식으로 마무리할지, 물을 쓰지 않고 색연필만으로 마무리할지 어느 쪽이냐에 따라 빨간색 꽃은 분위기가 많이 달라져요. 어떤 방식으로 할 것인가는…

각자의 취향대로!
Comme vous voulez♥

포인세티아
Poinsettia

① · ②은 수채색연필 + 물로 마무리 + 수채색연필 물을 더한다

③은 수채색연필만으로 마무리 수채색연필만으로

멕시코가 원산지인 이 꽃을 멕시코에서는 '노체 부에나'라고 해요. 거룩한 밤, 즉 크리스마스 이브를 뜻하죠. 봄에 초록 잎이 비죽비죽 올라오기 시작하는데, 크리스마스 무렵에 빨갛게 물든 꽃을 보려면 9월부터 3개월간 골판지 상자 등을 씌워 매일 13시간 이상 빛이 들어가지 않도록 해야 해요.

X'mas card & New Year card

카드를 장식해 보세요!

Merry Christmas & Happy New Year!의 인사와 함께 그림을 곁들인 카드를 보내 보는 건 어떨까요? 흰 눈은 '젯소'라는 용액으로 간단히 표현할 수 있어요. 꼭 한번 도전해 보세요!

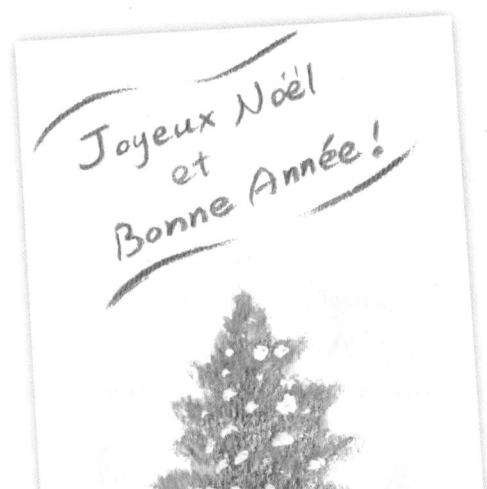

Joyeux Noël et Bonne Année!

크리스마스트리

① 물 묻힌 붓의 물기를 짜 내고 젯소를 바르세요. 거의 원액으로 OK!

② 붓 끝을 톡톡 찍듯이 눈을 그리세요.

※ 프랑스어 뜻 : 메리크리스마스 & 해피 뉴이어!

③ 실수로 잘못 찍었으면 마르기 전에 면봉으로 닦아 보세요!

구겔후프

스펀지를 그린 후, 윗부분에 젯소를 칠해 슈거파우더의 느낌을 표현!

붓이 망가질 수 있으니 젯소를 쓴 다음엔 붓을 바로 씻어 주세요. 또, 젯소는 금방 마르기 때문에 그때그때 뚜껑 닫는 것도 잊지 마세요.

포인세티아

Merry
Christmas!

Thank you!

샤클라멘

소나무와 팽이

A
Happy
New year.

Bonne Année!

동백 (두루미)

※ 프랑스어 뜻 : 새해 복 많이 받으세요!

Postscript
마무리하는 글

꽃은 저마다의 향기가 있다. (프랑스의 속담)

아버지께서 남기신 사계절 꽃이 피는 정원 한때 꽃은 꽃집에서만 사는 거라고 생각했어요. 그런 저의 생각이 바뀌게 된 건 20년 전쯤 아버지께서 세상을 떠나신 후 무심히 정원을 바라보다가였어요. 아버지께서는 계절마다 차례차례 피는 꽃들을 볼 수 있도록 세심한 배려로 정원을 가꾸셨더군요. 덕분에 저희 집에는 늘 꽃이 있었고, 그게 너무도 당연한 풍경이라 의식하지 못하고 살았던 거예요. 부모님의 사랑처럼 늘 저와 함께였는데도 말이죠. 그러다 어머니마저 갑자기 돌아가시고, 어느 날 주인 없는 정원에서 깜짝 놀랐어요. 어둠 속에서 무언가 달콤한 향기가 나서, 뭐지? 하며 뒤돌아보니, 아… 글쎄, 수선화가 다소곳이 피어 있더라고요.

'주인이 없어도' 꽃은 피더군요. 문득 샐린저의 〈호밀밭의 파수꾼〉에 나오는 한 구절이 떠올랐어요. '버티고 버텨서 끝까지 살아내는 것, 그것이 인간으로서의 고귀함이다.' 꽃을 키우다 보면 그 강인한 생명력에 놀라게 될 때가 많아요. 바람이 아무리 강하게 불어도 버텨 내는 꽃을, 물을 적게 주어 시들었어도 다시 물 만 주면 되살아나는 꽃을 여러 번 봤어요. 폐허가 된 집의 마당 한 귀퉁이에 피어난 아름다운 동백꽃, 애리조나의 건조한 사막에서 본 테디베어 선인장 꽃, 매서운 바람이 부는 파리의 샤를드골 공항에 핀 크로커스… 어김없이 피어 나는 꽃을 보고 있노라면, 절로 '고마워'라는 말이 나와요. 언제나 꽃은 감사의 마음을 가르쳐 주고 있는 것만 같아요. 꽃의 매력이 어디 아련함이나 아름다움뿐일까요. 꽃은 '살아가는 힘'이기도 하죠. 그래서 너도나도 꽃에 매료되는 건가 봐요.

꽃을 기르고 그림에 담아 두는 것, 그건 '살아가는 힘'을 얻는 시간이기도 해요. 이 책을 통해 그림을 그리는 기쁨이나 수채색연필이라는 도구의 매력뿐만 아니라, 꽃을 기르고 그림에 담아 둔다는 게 얼마나 근사하고 정신을 풍요롭게 해 주는 삶인지를 전해 드릴 수 있었으면 좋겠어요. 이 책을 봐 주신 모든 분들께, 이런 행복이 함께하시길 마음속 깊이 기원해 봅니다.

우루마 준코

la vie en rose!
漆向順子

초여름의 장미 / 완성 작품은 55쪽에 있어요.

핼러윈 리스 / 완성 작품은 75쪽에 있어요.

크리스마스로즈 / 완성 작품은 21쪽에 있어요.

모양 틀의 찻잔 / 완성 작품은 85쪽에 있어요.

포인세티아 / 완성 작품은 93쪽에 있어요.

낙엽 / 완성 작품은 89쪽에 있어요.

글 · 그림

우루마 준코

도쿄에서 태어나 무사시노 미술대학에서 일본화를 전공.
졸업 후 패션 잡지 《CanCam》 창간호 등에 참여하다 곧바로 프랑
스로 건너가 공부.
이즈음에 일본화로 파리 국제 살롱 등에서 수상.
아트 테라피스트 심리상담과 가든 플래너 자격 증을 보유.
지금은 NHK 컬처센터 등에서 색연필화를 강의.

저서
『손쉽게 따라하는 컬러링 레슨북 HOW TO COLOR』
『사랑스러운 꽃과 초목들』

옮긴이

한미애

성신여자대학에서 일어일문을 공부.
해운회사에서 대표이사 비서로 7년간 근무.
일본어 강의, 프리랜서 번역가로 활동 중.

번역서
『귀엽고 깜찍한 손그림 일러스트』
『마법의 수채화 수업』

수채색연필로 시작하는 꽃과 열두 달 이야기

예쁘고 사랑스러운 꽃그림 수채화

1판 1쇄 인쇄 2018년 11월 1일
1판 1쇄 발행 2018년 11월 7일

펴낸이 임형경
펴낸곳 라즈베리
마케팅 김민석
글, 그림 우루마 준코
번역, 편집 한미애
디자인 제이로드
등록 제210-92-25559호
주소 (우 01364) 서울 도봉구 해등로 286-5, 101-905
대표전화 02_955_2165
팩스 0504_088_9913
홈페이지 www.raspberrybooks.co.kr
블로그 http://blog.naver.com/e_raspberry
카페 http://cafe.naver.com/raspberrybooks

ISBN 979-11-87152-23-1 (13650)

GARDEN SKETCH 12 KAGETSU
By Junko Uruma
All rights reserved.
Original Japanese edition published in 2011 by Maar-sha Publishing Co., Ltd., Tokyo.
Korean translation rights arranged with Marr-sha Publishing Co., Ltd., Tokyo
and Raspberry, Korea through PLS Agency, Seoul.
Korean translation edition ⓒ 2018 by Raspberry, Korea

• 이 책은 저작권법에 의해 보호를 받는 저작물이므로 무단 전재와 복제, 전송을 금합니다.
• 저자와 협의하여 인지를 생략합니다.
• 잘못 만들어진 책은 구입처에서 교환해 드립니다.